KB153140

적게, 천천히, 인간답게

예술사회

적게, 천천히, 인간답게
예술사회

초판 1쇄 찍음 2013년 12월 1일
초판 1쇄 펴냄 2013년 12월 5일

지은이 김윤환
펴낸이 김선영
펴낸곳 책으로여는세상

기획 안동권 | **편집** 김선영 | **디자인** Design Hada

출판등록 제2012-000002호
주소 (우)476-912 경기도 양평군 강상면 서라우길 59
전화 070-4222-9917 | **팩스** 0505-917-9917 | **E-mail** dkahn21@daum.net

ISBN 978-89-93834-19-2(03600)

책으로여는세상
좋·은·책·이·좋·은·세·상·을·열·어·갑·니·다

이 도서의 국립중앙도서관 출판시도서목록(CIP)은 서지정보유통지원시스템 홈페이지(http://seoji.nl.go.kr)와
국가자료공동목록시스템(http://www.nl.go.kr/kolisnet)에서 이용하실 수 있습니다.(CIP제어번호: CIP2013025610)

적게, 천천히, 인간답게

예술사회

김윤환 지음

책으로여는세상

Contents

삶과 예술의 실험

98년, 첫 개인전을 가졌다. 인사동 한복판
의 지하에 자리한 '21세기 화랑'의 벽면 전체에 노란 갱지를 붙
이고, 거리 풍경을 쓱싹쓱싹 스케치하고, 그 위에 여러 사람들의
인물스케치들을 대충 붙여 놓았다. 「내 기억속의 사람들」, 첫 개
인전 제목이다. 내가 만났던 여러 사람들의 웃거나, 울거나, 심
각하거나, 화가 났거나 하는 얼굴들이 서울 풍경 위에 널려 있었
다. 한쪽 벽면에는 내가 어린 시절을 보낸 '열차 동네'로 불리던
대구의 빈곤한 마을 풍경이 수채화로 그려졌다. 가족 얼굴도 있
었고, 친구들 얼굴도 있었다.

갱지로 된 거리 풍경은, 내가 4B연필로 대충 스케치를 하면

취미미술 모임 '늦바람' 친구들이 그곳에 흰색 물감으로 덧칠을 했다. 지인들 모두가 참여해서 같이 전시를 만들었다. 그리고 전시가 끝나고 난 뒤 자신이 좋아하는 그림을 살짝쿵 귀뜸해주면, 나는 망설임 없이 그 그림을 그들에게 주었다.

전시오픈 상은 '포장마차'가 차려졌다. 평소에 자주 가던 한양대 앞의 돼지술국집 '부귀집'의 국밥을 실어 날랐다. 눈 오던 추운 겨울, 해병대 출신의 무표정한 부귀집 주인아저씨가 열어 놓은 문 사이로 사북사북 쌓여 가던 눈. 그 새벽의 첫눈을 우리는 말없이 소주잔에 얹어 마셨다. 우리들의 보잘것없는 청춘도, 도무지 미래라곤 안 보이던 시국도, 조마조마한 사랑도, 조그맣게 싹트던 불온한 예술도 눈과 함께 모두 마셔버렸다.

그 풍경과 함께 마시던 선술집의 느낌을 전시에 온 사람들과 나누고 싶었다. 단돈 3,000원으로 고픈 배와 주린 술을 달래주던 부귀집은 현재 재개발로 사라졌지만, 그때 그 시절은 기억 속에 조금은 남아 있겠지.

호기롭게 시작한, 그렇지만 기존의 전시 방식과는 다른 형태로 시도한 나의 첫 개인전은, 같은 날 근처 갤러리에서 열린 가수 조영남의 첫 개인전의 소란으로 별다른 주목을 받지는 못했다.

그날의 '국밥'만 모두들의 마음과 위장을 든든히 해주었고, 소주로 불콰해진 얼굴들 사이로 두고두고 애깃거리를 만들어주었을 뿐….

선술집에서 먹는 국밥으로 시작한 나의 첫 개인전은 어쩌면 2005년에 시도했던 거리에서의 예술 포장마차의 모태가 되었는지도 모른다. "거리에서 만나고 싶습니다. 예술 포장마차, 오아시스!" 예술 포장마차는 예술이 생활 속에 살아 숨 쉬고자 기획되었고, 삶과 예술의 구분을 없애기 위한 콘셉트이며, 다양한 장르의 예술가들이 함께 교류하고 실험하는 예술가들의 플랫폼이었다.

그러던 어느 날, 갑자기 아내 김강이 프랑스로 떠나고 싶다고 한사코 고집을 부렸다. "그래, 가지. 까짓 거 뭐! 못 갈 게 뭐가 있어."하며 덜컥 프랑스행 비행기를 타게 되었다. 작업실 보증금 뺀 돈, 이민 가방과 밥솥에 트렁크를 질질 끌며 추적추적 내리는 겨울 빗속을 뚫고 갔다. 어제 잘 때 입던 옷 그대로….

프랑스에서 만난 여러 낯선 이들 중에 가장 낯설고도 반가운 존재들은 스쾃 예술가들이었다. 도심의 빈 공간에 자신들의 둥지를 틀고, 작업실이자 집이자 전시장이자 공연장을 만들어가던 스쾃 예술가들.

그들의 공간에 첫발을 디뎠을 때, 대도시의 약자들이 스스로의 온기로 따뜻해지며 기존과는 다른 풍경과 질서를 만들어가는 것을 보았다. 공간을 가지는 것이 아니라 함께 누리는 것…. 그가 어디서 왔고 무엇을 했던 사람이건, 피부색과 성별이 무엇이건, 나이가 얼마건 간에 자율과 창조성을 발휘하며 살 마음만 있다면 누구든 스콰에 살 수 있었다. 나는 그러한 공간과 삶, 예술의 형태를 한국에서 만들고 싶었다. 그래서 오아시스 프로젝트를 시작했으며, 예술 포장마차를 운영했고, 문래창작촌 만들기를 시도했다. 그것은 삶과 예술의 실험에 대한 꿈이었다.

이 책에 나오는 글들은 내가 미술과 작업실을 통해 울고 웃었던 경험담들이다. 다른 한편으로는 사람들이 예술과의 만남을 통해 삶이 어떻게 변화하는지, 예술이 마을이나 도시에 들어갔을 때 마을이 어떻게 변하는지에 관한 이야기를 담고 있다.

모쪼록 화이트큐브의 갤러리 속에 갇힌 예술이 아닌, 당신 삶 속의 예술을 만날 수 있기를 바라며, 가장 인간적이고 복지적인 사회 '예술사회'로 당신을 초대한다.

2013년 11월 통영에서
김윤환

Part 1 　모든 사람은 예술가다

태 초 에
어 머 니 가
있 었 다

"어무이 뭐해요?"

"응, 꽃 만든다 안 카나. 니도 한번 해볼래?"

어머니는 일손을 멈추고 내 작은 손에 분홍 창호지와 붓대를 쥐어주셨다. 그러고는 내 손을 잡고 붓대에 어른 손바닥만 한 창호지를 돌돌 말고는 창호지의 양 끝을 잡고 쭈욱 눌렀다. 다시 펴보니 창호지가 주름이 쪼글쪼글 잡혀 나왔다. 어머니는 주름진 창호지의 끝단 부분을 모아 예쁜 꽃잎을 하나 만들어 보이셨다. 그러고는 이미 만들어둔 꽃잎들을 가지런히 둥글게 이어 붙이니 신기하게도 큼직한 분홍빛 연꽃이 나타났다. 연꽃의 중앙에는 초를 꽂아서 불을 붙였다. 연등이었다.

그때부터 연꽃 만드는 재미에 홀린 나는 어머니가 굿을 위한 소품을 준비할 때마다 따라 했다. 초등학교 4, 5학년 때는 연꽃도 만들고 종이배 만드는 일도 거들게 되었다. 나중에는 부석도 따라 그렸다.

굿당에도 자주 따라갔다. 주로 밤에 이루어지는 굿은 신비감을 더해주었다. 불 밝힌 연등이 주렁주렁, 각종 동물 모양과 신들의 모양으로 기묘하게 오려진 형형색색 한지들이 치렁치렁, 커다란 잔칫상에는 알록달록한 꽃무늬 사탕과자며 과일들, 생선들, 산나물, 돼지고기 등 맛있는 것들이 잔뜩 쌓여 있었다.

오색 끈이 달린 초릿대를 쥐고 있는 창백한 노인이 점점 흔들린다. 손에 쥔 대나무가 부르르~ 부르르~ 떤다. 징소리와 북소리가 꽹꽹꽹 울리며 흥을 돋운다. 이윽고 대나무가 춤을 추기 시작하면 사람들은 함께 절을 하고 흐느끼고 춤을 따라 추면서 광란의 한마당을 이룬다. 여러 종류의 불빛들 사이로 어른거리는 소품들이 내는 색깔들이 현란하고, 심장을 울리는 악기 소리가 맹렬하고, 사람들의 입에서 터지는 왁자한 소리가 난무한다.

굿판은 밤새도록 계속되지만 어린 나는 굿판을 끝까지 보지 못하고 결국 잠에 곯아떨어지고 만다.

모든 사람은 예술가다

미 술 이
내 게 로 왔 다

어머니가 하셨던 연꽃 만들기, 부적 그리기, 12지신 오리기, 굿판 구경하기를 통해 미술은 내게 다가왔다. 굿판에서 그림 그리기와 만들기를 배웠고 퍼포먼스를 배웠다.

1965년 대구에서 5남 1녀 가운데 막내로 태어난 나는 6살 때 아버지가 돌아가신 뒤로 경제적으로 너무나 어려운 시절을 보내야 했다. 그 후유증으로 실업계 고등학교로 진학을 했고 대구공업고등학교 건축과를 다녔다. 그러나 어릴 때부터 꿈이었던 그림을 그리기 위해 미술부에 들어가면서 나의 예술 인생은 시작되었다.

고등학교 2학년, 대구의 유서 깊은 화실이었던 주경 선생의 화실을 다니게 되면서 예술가의 작업실에 대한 환상을 가지기 시작했다. 한편 고3 때는 다니던 교회의 전도사로부터 목회자의 길을 권유받기도 했는데, 아마도 고2 때 교회에서 학생부 회장을 했다는 이유 때문인 듯했다. 나는 얼마간 고민을 했지만 결국 미

대를 선택했다.

　실업계 출신으로는 쉽지 않았던 중앙대 조소과 합격에 어머니는 무척 기뻐했지만, 등록금을 마련하기 위해 여기저기서 빚을 내야만 했다. 마지막에는 모교인 대구공고 교장 선생님을 찾아가 사비를 빌려서야 겨우 모자라는 등록금을 채울 수 있었다.

　1984년, 나는 한적한 안성 캠퍼스 실기실과 내리의 포장마차를 드나들며 꿈같은 대학 생활을 보냈다. 아마 내 인생에서 그렇게 행복한 시절은 다시 경험하기 어려울 것이다. 하지만 그 행복은 오래가지 않았다. 입학과 동시에 다음 학기 등록금과 생활비 일부를 벌어야 했기 때문이다. 그러나 생각만큼 돈 벌기가 쉽지 않았던 나는 결국 다음해, 미등록으로 중퇴하고 말았다. 그 뒤 대구의 몇몇 화실에서 '새끼강사'를 하며 다시 입시를 준비했다.

　그리고 1986년, 홍익대 회화과에 입학함으로써 나의 서울 생활은 시작되었다.

미 친 듯 이
그 린 그 림

실기실을 너무나 사랑했던 나는 미친 듯이 그림을 그렸다. 그러나 한 학기를 마치기가 무섭게 2학기 등록금과 생활비를 마련할 수 없어 휴학해야만 했다. 나는 다시 대구로 내려갔고, 18개월 동안 방위 근무를 했다. 방위 근무를 하는 동안 학생들을 가르치고 내 그림을 그렸다. 물론 먹고 자는 것은 미술학원이나 화실에서 해결했다. 그리고 1988년, 복학을 했다.

복학생이 되어 학교로 돌아오니 많은 것들이 변해 있었고, 학내 분위기는 어수선했다. 사실 난 그동안 쉬었던 그림을 많이 그리고 싶었다. 그러다 보니 학내의 번잡한 시위 대열에 끼는 것을 주저했고, 그런 자리가 있으면 일부러 피했다.

나는 조급한 마음에 스스로를 강하게 몰두시켰고 늘 밤늦게까지 실기실에 남아 그림을 그렸다. 몸서리치는 군대의 악몽들을 지우기 위해서이기도 했고, 그동안 근질거렸던 붓질을 마음껏 휘두르고 싶은 욕구가 끓어 넘쳤기 때문이기도 했다.

당시 대학 당국은 실기실에서 밤새우는 것을 금했다. 하지만 회화과 학생들은 실기실로 들어가는 전용 개구멍(?)을 확보하고 있어 새벽까지 들락거리며 그림을 그렸고, 친한 학생들끼리 돈을 보태 술과 간식거리를 사다 먹기도 했다. 적어도 등록금 문제가 본격화되기 전까지는 말이다.

나는 늘 돈 문제에 예민할 수밖에 없었다. 가난한 집 형편에 대학은 꿈도 꾸기 어려웠지만 모두 무시하고 막무가내로 대학에 들어간 나였다. 그것도 홍대는 두 번째 대학이었다. 그러는 동안 나는 홀어머니를 몹시 괴롭혔으니, 두 번씩이나 입학금을 마련하느라 어머니는 무척 고생하셔야 했다. 그러고도 모자라 드문드문

생활비까지 갖다 썼으니 내게는 늘 어머니에 대한 미안한 마음이 있었고, 그래서 대학에 들어가자마자 아르바이트를 했다.

학교에 다니며 월세와 생활비를 마련하고 거기에 미술 재료까지 장만하기 위해서는 두 가지 가운데 하나를 택해야 했다. 학교를 다니며 수업시간 외에는 서울에서 미술학원 강사를 뛰거나, 아니면 지방으로 주말 강사를 나가는 것이었다.

나는 줄곧 서울에서 대구로 주말 강사를 다녔는데, 일하는 시간에 비해 상대적으로 돈을 많이 받는 편이었다. 하지만 다른 아르바이트에 비해 많았을 뿐, 수입은 늘상 그달 그달 살기 빠듯했다. 그러다보니 학교 근처에 자취방이나 작업실을 구하기 위한 보증금 마련은 생각조차 할 수 없었다. 게다가 나는 목돈을 장만할 정도로 독한 성격이 되지 못했다.

그런 상황에서 대학은 캠퍼스를 기업처럼 운영하겠다고 했다. 나는 참을 수 없었다. 실제로 등록금은 해마다 10% 이상 올랐고, 해가 거듭할수록 내가 감당하기 어려울 정도로 치솟았다. 그렇지만 나의 한 달 아르바이트 보수는 별 변화가 없었다.

1988년 가을은 전국적으로 등록금 싸움의 계절이었다. 홍대

도 마찬가지였다. 총장실이 점거되었고, 상당히 많은 수의 학생들이 총장실로 등교하거나 아예 본전을 뽑자며 숙소로 이용했다.

하지만 등록금 문제는 해가 바뀌어도 별 진전이 없었다. 그러는 동안에도 나는 어김없이 주말을 대구에서 보내야 했고, 나의 숙소는 몇 개월에 한 번씩 바뀌었다. 그럴 때마다 내가 부담해야할 만큼의 보증금을 월세로 더 내는 식으로 해결했다.

하지만 힘들다고 생각하지는 않았다. 당시 실기실에서 그림을 그릴 수 있다는 것 자체가 좋았고, 그림 그리기에도 비교적 자신감을 갖기 시작했을 때였기 때문이다. 그러나 그 달콤했던 시간도 1989년 여름이 되면서 끝장나고 말았다.

내 삶을
송두리째 바꿔놓은
사진 한 장

어느 날, 교정에 2절지 크기의 포스터가 붙었다. 포스터에 들어 있는 사진을 본 순간, 나는 심장이 멎는 듯했다. 이철규의 주검 사진이었다. 이철규는 조선대 학생이었는데, 교지 편집장이었던 그는 경찰의 수배를 받던 도중 광주 인근 저수지에서 변사체로 발견되었다. 그 포스터 한 장으로 전국의 대학가는 초긴장 상태에 빠졌고, 부패해 부풀어 오른 이철규의 두 눈과 몸뚱이는 며칠 동안 나의 뇌리에 계속 맴돌았다.

나는 그 사건을 그리기로 했다. 붓을 잡자마자 1주일 동안 밤낮으로 그렸다. 당시 방학을 앞두고 있을 때라 대부분의 수업이

종강한 상태였고, 실기실은 방마다 한두 명이 있을 정도로 한적했다. 나는 그런 실기실에서 미친 듯이 그림을 그렸다.

두 장의 유화 가운데 한 장은 가로가 240센티미터에 세로가 120센티미터로 베니어합판 한 장을 판넬로 짠 것이었고, 다른 한 장은 가로 세로가 120센티미터인 베니어합판 반장 크기였다. 나는 뭔가에 홀린 사람처럼 붓질을 해댔고, 그러는 동안 그림은 차츰 윤곽을 잡아나갔다.

그림에는 자신의 신념을 펼치다가 계략에 말려 결국 죽음까지 이르게 되는 순교자의 모습과 죽은 이철규의 모습이 오버랩되어 나타났다. 나는 그 그림을 완성해놓고는 몸서리쳐야 했다. 나의 분노와 충격을 그림으로 표현했지만 너무나 사실적으로 표현된 탓에 막상 그 그림을 볼 때마다 살이 떨렸고 무서웠기 때문이다. 몇 장의 작은 사진을 보고 가공해낸 이미지들이 혼합되어 커다란 그림으로 다시 표현되고 나니 그 그림을 그린 나 자신도 대하기 힘들게 되었던 것이다.

나에게 각인된 수많은 폭력에 대한 두려움이 엄습했고, 창작과 재가공의 과정에서 생긴 수많은 새로운 이미지들이 줄곧 나를 괴롭혔다. 결국 실기실에 펼쳐져 있던 그 그림은 다른 그림들 뒤

로 숨겨지고 말았다.

그 뒤부터 많은 것이 달라지게 되었다. 그때까지만 해도 세상에 대해 관망만 했던 내가 의문점들을 찾기 위해 적극적으로 책을 뒤지고 여기저기 묻고 다니는 사람으로 변했다. 피카소의 '게르니카'는 자기 동족 마을의 학살에 대한 충격과 슬픔을 표현한 그림이다. 광주 학살을 그린 오월의 많은 그림들도 자신들이 그곳에서 직접 겪은 참혹한 현실을 고발한 고백록이다.

1989년 여름, 나는 이철규의 주검을 간접적으로 접했지만 그 충격을 그림으로써 내 인생을 결정지었다. 그 전까지 내가 그렸던 인생은 안온한 삶이었다. 가난한 집안의 자식으로 태어나 먹고살 만한 정도의 돈이 마련된다면 더 바랄 게 없는 그런…. 그러나 이철규를 만난 이후, 나는 내가 바라던 삶을 살지 못했다.

그리고…
더 이상 아카데미 교육의 의미를 찾을 수도 없었고 게다가 등록할 돈까지 없었던 나는 결국 1990년 말을 끝으로 학교를 떠나고 말았다.

이미 당신은
예 술 가 다

학교는 그만두었지만 예술에 대한 나의 열정과 사랑이 식은 것은 아니었다. 학교를 그만두고 나서 2년 동안 미술운동 그룹을 결성해 활동했고, 1995년에는 시민미술 단체 '늦바람'을 창립했다. 그리고 1997년에는 환경운동연합에서 환경 행사나 문화 행사를 기획하는 일을 했고, 밀레니엄 마지막 해를 보내면서 도피처로 삼았던 프랑스에 가서도 줄곧 안티 WTO 등 현실에 개입하는 미술 활동을 펼치고 말았다.

더군다나 유럽에서는 가장 강력한 예술 운동인 '예술 스캇'squat : 공간 무단점유. 사용하지 않는 빈 건물이나 공간을 무단으로 점거하는 행위를 일컫는다. 스캇은 토지, 건물 소유권을 무시하며 이루어지는 행위인

데, 무정부주의자 콜린 워드는 '스쾃은 세계에서 가장 오래된 토지 소유 형태이며, 우리 모두는 무단 점유자의 후손이다'라고 했다. 스쾃에 대한 이야기는 앞으로 계속 나올 것이다

을 만났다. 파리로 가기 전 프랑스의 어느 소도시에 머무는 동안 나는 어렵사리 공동 작업실을 구해 그림을 그렸는데, 알고 보니 그 건물은 예술가들이 무단으로 점거해 작업실로 쓰는 예술 스쾃이었다.

그 후 파리의 알터나시옹(예술가들이 빈 공공 건물을 스쾃해 작업실과 전시실, 공연장으로 꾸며 사용하던 곳)이라는, 꽤 널리 알려진 전투적인 스쾃에서 작업하다가 2003년 한국으로 돌아오자마자 '오아시스 프로젝트'('작가에게 작업실을, 시민에게 예술을'이란 주제로 다양한 문화 활동을 펼친 것을 아우르는 말인데, 뒤에 자세한 이야기가 나온다)를 시도했다. 그리고 2007년부터는 서울의 철공소 거리 문래동에서 작업하다가 지금은 서울과 통영을 오가며 작업하고 있다.

예술가들 하면 떠오르는 것이 작업실이다. 요즘은 글 작가나 미술 작가들의 작업실만을 취재해 책으로 묶어내기도 한다.
작업실, 영어로는 스튜디오Studio, 프랑스어로는 아틀리에Atelier라 부르는데, 화가에게는 화실, 조각가에게는 작업장, 공예가에게는 공방工房, 사진가에게는 스튜디오로도 불리기도 한다.

최근에는 공연 예술의 연습실도 작업실의 테두리 안에 포함시키는 경향이 있다.

작업실은 일의 성격에 따라 특수한 구조를 갖추고 있고, 예술가의 개성에 따른 여러 아틀리에가 설계되고 있다. 이런 뜻에서 작가의 아틀리에는 그 작풍作風을 뒷받침하는 것으로서 작품 제작의 비밀을 알 수 있는 하나의 방법이기도 하다.

작업 · 실!
사람들은 누구나 작업한다. 공장에서 제품을 만들고, 사람을 만나고, 놀고, 숨쉬고, 모든 인간 활동이 사실은 작업이다.

실! 실은 공간, 스페이스space를 뜻하는 듯하지만 반드시 플레이스place와 만나야만 '실'이 될 수 있다. 작업실은 말 그대로 작업하는 장소와 공간을 일컫는다.

나는 작업실이 없다. 아니다, 나는 작업실이 있다. 아니, 나는 작업실이 없다. 흔히 말하는 예술가의 작업실은 없다. ○○시 ▽▽구 ××동 00번지 0층, 몇 제곱미터 하는 식의 작업실은 없다. 그러나 한편으로는 작업실을 가지고 있다. 내가 작업하는 모든

것들을 펼칠 수 있는 공간으로서의 '작업·실!'은 있다. 모든 공간과 장소가 나의 '작업·실'이기 때문이다.

: 나의 첫 번째 작업실 :

　　　　　　　2011년 여름, 서울 강남이 수해를 당하는 것을 보고 '살다 보니 별일도 다 있네. 강남 부자들도 수해를 다 당하는구나' 하는 생각이 들었다. 우면산이 무너져 아파트를 덮치고 강남 사거리가 침수되어 물바다가 된 모습이 며칠 동안 텔레비전 뉴스를 채웠다. 그런데 가만 생각해보니 나도 수재민이 된 적이 있다.

1990년 봄, 서울 마포구 당인동 서울 화력발전소(당인리발전소) 근처에 생애 최초의 작업실을 구했다. 미술학원 아르바이트로 한 푼 두 푼 모은 돈 50만 원을 보증금으로 걸어두고 월 5만 원씩 내는, 화장실 없는 지하 다섯 평짜리 작업실 겸 방이었다.

비록 좁았지만 나만의 공간을 장만한 기쁨에 들떠 여름이 올 때까지 거의 작업실에만 틀어박혀 그림을 그렸다. 작업실에만 있

으면 뭐든 할 수 있을 것 같아 마냥 행복해하던 시절이기도 했다.

그러나 행복도 잠깐, 그해 여름 그만 수재민이 되고 말았다. 당인리발전소 일대는 지대가 낮아 해마다 여름이면 물에 잠기는 동네였다. 작업실이 물에 잠기던 날, 나는 아무것도 모른 채 몇몇 친구와 미대 건물 옥상에서 불어나는 한강물을 구경하고 있었다. 비는 더욱 세차게 쏟아졌고, 한강물 수위는 점점 차오르고 있었다.

그렇게 한강물과 강둑의 높이가 엇비슷해질 무렵, '아차!' 하는 생각이 들어 급히 작업실로 뛰어갔다. 이미 동네는 허리 높이까지 물이 차 있었고, 작업실이 있던 지하실은 건물 호실을 보고서야 겨우 짐작할 수 있을 지경이었다.

망연자실… 할 말을 잃었다.

이틀 동안 모터를 돌려 물을 퍼낸 다음, 탐사하는 마음으로 지하실로 내려갔다. 화구며 생활도구 할 것 없이 모든 것이 진흙탕을 뒤집어쓰고 뒤엉킨 채 쓰레기장으로 변해 있었다.

며칠 뒤, 연락을 받고 동사무소로 갔다. 고맙게도 보상금으로 20만 원을 주었다. 그런데 작별인사를 하고 빈 몸으로 나가는 내

뒤통수에 대고 집주인이 이렇게 말했다.

"나도 피해자다. 돈을 반씩 나누자!"

왠지 삥 뜯기는 기분이었지만 하는 수 없어 반씩 나누었다. 남은 돈 10만 원은 화풀이와 신세한탄 겸해서 친구들과 어울려 술 퍼마시는 데 쓰고 말았다. 그렇게 나의 첫 작업실 사랑은 끝이 났다.

그 뒤로 오랫동안 빈대 작업실, 공동 작업실, 며칠 동안만의 임시 작업실 따위를 전전하며 뭇 사람들의 신세를 져야 했는데 그 수는 과히 헤아리기 어렵다.

: 나만의 작업실을 가져라 :

아틀리에나 작업실 하면 고흐의 방 같은 마술적 신화가 가득한, 곰팡내 나는 낡고 오래된 공간을 떠올리기 쉽다. 그 속에는 육체를 불사르는 예술혼과 예술적 삶의 비애와 낭만도 넘치리라. 하지만 인간만사가 작업 행위이니만큼 생

활 주변에서 흔히 볼 수 있는 자전거방이나 채소 가게처럼 모든 자영업자의 공간을 작업실로 불러보면 어떨까?

식당에서는 나만의 메뉴를 준비해 손님을 불러 모으고, 자전거방에서는 기성 제품보다는 DIY 자전거를 만들어 '동네의 공방'으로 이름을 떨칠 수도 있을 것이다. 따지고 보면 예술가도 일종의 '돈 못 버는 자영업자' 아니던가!

40~60대 한창 나이에 명퇴니 은퇴니 하는 이름으로 회사를 그만둔 사람들을 더러 만난다. 직장 동료와 날마다 전투를 치르듯 부대끼면서 버티다가 어느 날 갑자기 조직에서 밀려났을 때, 그 공허함이란 이루 말할 수 없을 것이다.

넘치는 시간을 홀로 주체하지 못해 주말과 평일을 가리지 않고 인근 산허리 능선을 붙잡고 꼬리에 꼬리를 무는 등산객도 되어보고, 인사동 거리를 서성여도 보지만 공허할 뿐이다. 집에서도 대화할 상대는 없다.

이럴 때 필요한 건 나만의 공간이다. 무언가를 새로 준비해 볼 수 있는 나만의 '아지트'다.

2기 인생을 꿈꾸는 사람들에게 나만의 작업실을 가져보라고

권하고 싶다. 창고를 개조해도 좋고, 작은 골방을 꾸며도 상관없다. 자기가 원하는 용도로 꾸미면 그걸로 족하다.

그러면 이미 당신은 예술가다.

예 술 집 단
바 람 풀

　　　14대 대통령 선거를 한 해 앞두고 있던 1991
년은 노태우 정권의 공안정국 속에서 각종 시국사건이 터진 해
이다. 그해 봄, 학내 시위를 하던 명지대생 강경대가 전경의 쇠
파이프에 맞아 죽었고, 이어 강기훈 유서 대필 사건까지 터지자
전국 대학가는 분노와 슬픔에 잠겼다. 그리고 많은 청춘이 따라
죽어갔다.

　　당시 많은 미대생들도 실기실을 뛰쳐나와 거리를 배회했고,
더러는 전공을 살려 집회와 시위에 쓰일 물품들을 만들었다. 회

화과는 걸개그림을, 판화과는 실크스크린 포스터를, 조각과는 조형물 만들기에 참여했다. 어떤 때는 교내에 천을 150장이나 쫙 깔아놓고는 그 자리에서 현수막을 만들기도 했다. 덕분에 우리가 의도했던 대로, 얇은 천의 원천봉쇄를 뚫는 데 성공한 많은 페인트 글씨가 교내 콘크리트 바닥에 선명하게 남아 무려 1년도 넘게 구호를 외쳐댔다.

"강경대를 살려내라!"
"공안정국 박살내자!"

그렇게 정신없이 쫓아다니던 나와 동지들이 정신을 차린 것은 1993년 학교를 완전히 정리할 때였다. 나는 이미 1991년에 홍대에서 제적을 당한 상태였지만 계속 학생 행세를 하고 다녔다.

우리는 사회진출추진모임(사진추)을 준비하기 위해 다시 모였다. 사진추는 '바람풀'이라는 이름을 썼다. 바람보다 빨리 눕고 바람보다 빨리 일어나자는 의미로 지은 것인데, 지금 생각하면 좀 싱겁다.

아무튼 모임의 지향점은 '학생 미술운동을 마무리하면서 어떻게 사회 미술운동을 시작할 것인가?'였다. 우리는 1994년 국립

현대미술관에서 열린 '민중미술 15년전'을 통해 제도 미술계로부터 인정받게 된 민중미술 선배 그룹에도 끼지 못하고, 1990년대 후반의 포스터 민중미술보다는 조금 빠른, 이른바 '낀' 세대였다. 선배들보다 잘해야 한다는 막연한 책임감이 있는 한편, 단합해서 먹고사는 문제도 같이 풀어야 했던 세대이기도 했다.

나름 번뜩이는 눈빛을 한 회원들은 너무나도 자연스럽게 공동 작업실을 준비하기 시작했는데, 호주머니가 얇았던 나는 서울 마포구 당인리발전소(서울화력발전소) 근처에서 비교적 널찍한 1층 한옥을 통째 작업실로 쓰는 부유한 회원을 꼬드겨 공동 작업실을 만드는 데 성공했다. 넘치는 의욕에 공간까지 마련했으니 금상첨화! 우리는 밤낮을 가리지 않고 모임에 집중했다. 작업실에서는 날마다 다양한 토론과 논쟁이 이어졌다.

'노동현장 미술을 해야 한다.'
'아니다, 그림을 열심히 그려 제도권 안으로 진입해야 한다.'
'아니다, 미술의 민주화를 위해 시민 속으로 들어가야 한다.'

날마다, 밤마다 백가쟁명 시대를 열어갔다. 모임이 활성화되면서 방문자도 점점 많아졌다.

"형, 누나 우리 왔어요!"

　나중에는 회원들의 친구에, 그 친구의 친구에, 애인에, 애인의 친구에, 지나가던 사람들까지 수시로 방문하게 되면서 작업실은 언제나 바글거렸고, 밤마다 거나하게 술판이 벌어졌다.
　공동 작업실 운영의 어려움은 무슨 심오한 미학적 견해 차이에 있지 않았다. 오히려 '오늘은 누가 청소를 했고 안 했고'가 갈등의 원인을 제공하면서 공동생활의 어려움을 점차 가중시켰다.

　20대의 혈기왕성한 때, 총 여덟 멤버 가운데 세 쌍의 커플이 나왔지만 하나도 이상할 게 없어 사람들은 바람풀을 '연애클럽'이라 부르기도 했다.
　경제적 도움도 서로 주고받았다. 누군가 축제에 쓰일 조형물 제작 일거리를 따오면 모두 반갑게 달려들어 일당 아르바이트를 함으로써 경제 공동체임을 과시했다.
　논쟁도 수없이 벌어졌다. 심지어 서로 의견이 틀어져서 누군가는 "난 이제부터 바깥에서 생활할 테닷!" 선언하고 한 달 가까이 마당에 텐트를 치고 시위를 하기도 했다. 이런 말을 하면 좀 쑥스럽지만, 그때 만들어진 커플 가운데 하나가 나와 아내다(지금은 둘 사이에 열두 살짜리 딸이 있다). 그리고 텐트 사건의 주인공도

나다. 20대 후반에 나는 그랬다.

　바람풀은 작업도, 모임도, 아르바이트도, 연애도 뒤섞여 모두 한 덩어리가 되었다. 난 이것을 '주거하는 조각'이라 부르고 싶다. 삶과 예술이 함께 담겨 있다는 의미에서…. '멍 뚫린 내 가슴에' 그때의 추억이 살짝 아프게 할퀴고 지나간다.

　아, 참! 학교에서 제적된 이유는 대단한 운동권이어서가 아니라 미대 수업이 재미없었고, 배울 것도 별로 없는데다 돈도 없었기 때문이다. 그래서 나의 최종 학벌은 고등학교 졸업이다. 그래도 내가 미대를 다닌 인연으로 학교에 남긴 선물은 학교 운동장 스탠드에 지금도 흐릿하게 남아 있는 '조국 통일' 글씨다.

미　　　술　　　을
시　민　에　게
되 돌 려 주 고　싶 었 다

　　　　　　　　　　　"난 그림은 좋아하는데 도통
손재주가 없어서…."

　친구들을 만나면 늘상 이렇게 말하면서 머리를 긁적인다. 그
때마다 나는 이렇게 일갈한다.

　"야! 너도 너 땡기는 대로 그리면 돼. 그게 미술이야."

　하지만 아무 소용이 없었다. 사람들로부터 '재주가 없어서…'
란 소리를 하도 자주 듣다 보니 나중에는 약간 짜증이 나기도 했
지만, 어이쿠 먹고 사느라 정신없다가 나 같은 백수 환쟁이를 만
나니 자유분방한 삶이 부럽겠거니 하고 넘어가고 만다.

　1995년 처음 시민을 위한 미술 공간을 준비한다고 했을 때 주

변에서는 "아항! 취미 미술교습소 차리려고? 너 그림 잘 그리잖아!" 했다. 내가 "아니, 미술을 시민에게 되돌려주고 싶어서…"라고 했더니 모두들 고개만 갸웃거렸다.

　그때만 해도 별도의 공간을 마련할 돈이 없던 나와 김강(아내)은 우리의 작업실을 헐어 공동 작업실로 쓰기로 했다. 전문가만의 작업실이기를 포기하고 '사회적 작업실'로 바꾼 것이다. 일반인을 모았고, 모임 이름을 '시민미술단체 늦바람'이라 지었다. 늦바람 하면 뭔가 치정관계에 얽히는 걸 연상하겠지만 소싯적 미술 수업의 추억을 살려 뒤늦게 미술로 바람이 난다는 의미였다.

　작업실은 공중목욕탕이 있는 건물 5층의 열 평짜리 공간이었는데, 천장을 포함해 3면이 유리로 된 온실을 개조한 것이었다. 그래서 여름에는 무척 뜨겁고 겨울에는 몹시 추워 돌아가시는 줄 알았다. 하지만 그래도 우리는 좋았고, 모두 한 덩어리가 되었다.

　회원은 적어도 1주일에 하루 이상 모여 그림을 그렸는데, 나와 김강은 교재를 새로 만들었다. 기존 전문가용 교육 방식을 벗어나 누구나 쉽게 익힐 수 있도록 새롭고 모험적인 교재를 만들고자 했다. 그 덕분인지 18년이 지난 지금도 늦바람 회원들은 거의 같은 방식으로 그들끼리 스스로 배우고 가르친다.

그리고 한 달에 한 번은 꼭 야외 스케치를 다녔는데, 겸사겸
사 지역의 작가들과 교류하는 기회로 삼기도 했다. 강화도의 박
아무개 작가, 문막의 김 아무개 작가, 태백의 황 아무개 작가,
안성의 정 아무개 작가 등 여러 작가와 만났고 현재도 교류하고
있다.

'야외 술(酒)케치'의 맛은 가본 사람만이 알 수 있다. 계절마
다 바뀌는 산과 들, 바다의 정취를 만끽하면서 자연의 마음을 화
폭에 담은 후, 그 동네 화가와 함께 숨은 맛집을 탐험하는 '예술
식도락'의 재미를 누려보시라! 스케치할 때 생겼던 에피소드나,
그때 먹었던 지방 특산주 하며, 혓바닥에 척척 휘감기며 목구멍
을 놀라게 했던 진한 맛의 토속 음식들에 대해 두고두고 이야기
하게 될 것이다.

늦바람은 시민들이 만드는 소박한 미술 월간지 『동백화冬栢畵』
를 몇 년 동안 펴내기도 했다. 미술가나 비평가 인터뷰, 전시 리
뷰, 야외 스케치 답사기 따위를 회원들이 돌아가며 썼는데, 일반
인의 시각에서 경험하고 느낀 미술 이야기를 담았다.

그 외에도 집회에 참여해 시위대 얼굴에 페이스 페인팅을 해
주고, 크리스마스가 되면 코미디언 '뽀식이' 같은 연예인들과 함
께 서울대병원 어린이 병동에서 위문 미술 행사도 열었다. 최근

에는 KT&G의 아마추어 그림 공모에 뽑혀 상금과 함께 담뱃갑에 회원들의 그림이 실리는 영광을 누리기도 했다.

햇수를 거듭하는 동안 본의 아니게 작가도 배출하게 되었다. 만화가가 된 김 아무개 씨(『당그니의 일본 표류기』, 『오겡끼데스까 교토』의 지은이), 일러스트 작가로 맹활약 중인 서 아무개 씨, 북디자이너가 된 백 아무개 씨를 비롯해 여러 명이다.

늦바람은 많은 사람을 늦바람나게 만들어버렸다. 1999년부터는 늦바람의 모든 운영을 회원들에게 맡겼고, 그들은 지금도 늦바람나고 싶은 사람에게 손짓하고 있다.

"쉘 위 늦바람?"

늦바람 회원들의 작품들

예 술 이
밥 먹 여 준 다

아르헨티나의 수도 부에노스아이레스에 있는 보카 지구는 사시사철 관광객들이 몰려드는 세계적인 문화 명소다. 낡고 오래되었지만 가지가지 화사한 색깔로 꾸며놓은 바에는 관능적인 탱고 리듬이 흐르고, 거리의 화가들과 기념품 가게들이 늘어선 골목에는 기념 촬영에 바쁜 관광객들이 넘친다.

하지만 이곳은 불과 몇십 년 전만 해도 스페인과 이탈리아, 독일, 프랑스 이민자들이 모여 살던 곳으로, 조선소와 도살장, 부두 노동자들과 선원들, 그리고 그들을 유혹하는 선술집과 창녀들로 북적이는 지저분한 항구에 지나지 않았다.

그랬던 이곳을 오늘날과 같은 세계적인

관광지로 만든 것은 바로 탱고였다. 나는 보카 지역을 둘러보면서 만약 탱고가 없었다면, 이곳은 아무도 기억하지 않는 쇠락한 항구에 불과했을 것이라는 생각을 했다.

보카 지역의 환경은 지금도 무척 열악한 편이다. 물류 하역장이 있는 바다는 각종 쓰레기로 끈적한 늪을 이뤄 악취가 진동하고, 관광 구역을 제외한 대부분의 지역에는 빈집들이 많아 슬럼화되어 있다. 그러다보니 관광 구역을 조금만 벗어나면 대낮에도 다니기 위험할 정도로 상황이 열악한 곳이 보카 지역이다.

따라서 정확하게 표현하면 보카 지역의 대부분은 슬럼 지역이고, 그 중 일부만 탱고로 인해 관광지로 변했다고 봐야 할 것이다. 사실 탱고가 없다면 부에노스아이레스를 찾을 관광객이 얼마나 될까? 대낮에도 소매치기들이 활개치는 그 위험한 도시를 말이다.

보카 지역처럼 국제적으로 유명한 문화 명소는 대부분 예술가들에 의해 만들어졌다. 뉴욕의 소호는 1800년대 후반까지만 해도 눈부신 산업 발전에 힘입어 화려한 도시 문화를 자랑하던 곳이었다. 그런데 대공황 이후 산업이 쇠락하면서 공장과 창고만 남게 되었다. 사람들은 떠났고 거리는 빠르게 슬럼화되어 갔다.

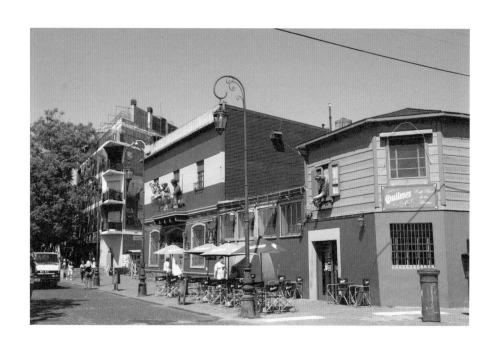

부에노스아이레스에 자리한 보카 지구에는 사시사철
관광객들이 몰려든다. 지저분하고 위험하기 짝이 없던
이 지역을 명소로 만든 것은 다름 아닌 탱고였다.

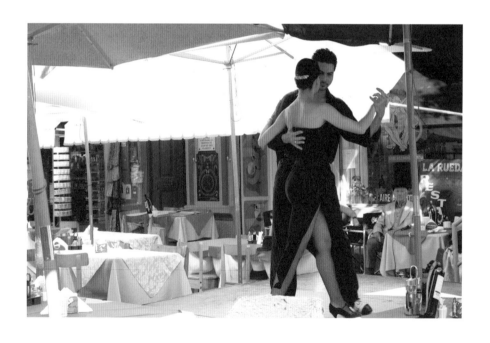

그런 소호 지역에 관심을 가진 사람들이 있었으니 바로 가난한 예술가들이었다.

예술가들은 천장이 높아 작업실로 쓰기 안성맞춤인 창고들을 싼 값에 빌려 쓰기 위해 소호로 몰려들었다. 예술가들이 하나 둘 모여들자 갤러리와 부티크도 하나씩 생겨나기 시작했고, 독특한 모양을 뽐내는 카페들도 생겨나기 시작했다. 그리고 소호는 마침내 세계적인 예술의 거리가 되었다.

베이징의 따산쯔798 미술특구도 마찬가지다. 원래 이 지역은 구 소련과 독일의 기술로 세운 무기 공장들이 즐비했던 곳으로 신중국 공업화의 산 역사를 보여주던 곳이었다.

하지만 냉전이 끝나고 무기 생산이 활력을 잃자 중국 정부는 외곽으로 공장들을 이전해버렸다. 그러자 가난한 예술가들이 공장 건물들을 싼값에 임대해 작업실로 쓰기

시작했다. 예술가들이 모여들면서 따산쯔798은 조금씩 바뀌기 시작했다. 그 과정은 뉴욕의 소호와 비슷하다.

예술가들이란 일반인들이 기피하는 슬럼 지역이라 할지라도 예술 활동을 위한 적절한 동기부여만 이루어진다면 들어가 머무는 것을 마다하지 않는 사람들이다. 그 속에서 그들은 창작을 하고 발표를 하면서 자신들이 머무는 곳을 예술적인 놀이터로 만들어갈 수 있기 때문이다.

낙후되고 사람들에게 버려졌던 지역이 예술가들의 다양한 예술 활동으로 지역의 고유한 문화적 자산으로 형성될 때쯤이면 사람들은 호기심과 재미를 보이면서 모여들기 마련이다. 사람들이 모여들면 식당이나 카페, 상점, 숙박업소가 들어서고, 자연히 상권이 형성되면서 지역 활성화의 거점이 되기 시작한다. 서울의 인사동과 대학로, 홍대 지역이 대표적인 곳이다.

뉴욕의 소호나 베이징의 따산쯔798은 폐건물을 바탕으로 한 대표적인 도시 재활성화 사례지만, 궁극적으로 예술을 통한 도시 활성화 전략이란 해당 도시의 고유한 의미와 가치를 살려나가는 데 있어 예술의 역할을 적극적으로 활용해야 한다는 뜻이다. 곧 예술적 방법을 통해 도시의 부정적인 요소들을 해결하고, 대신 도시의 긍정적인 기능들을 살려나가는 것을 뜻한다.

일본의 에치코츠마리(越後妻有) :
니가타현 남쪽에 있는 산악 지대로, 한겨울이면 눈에
묻혀버리는 오지 산촌이다. 하지만 '대지의 예술제 에
츠코마리 트리엔날레' 프로젝트를 시작하면서부터 변
신을 시도해 지금은 현대 미술관으로 탈바꿈했다. 20
여 개의 산간 마을들은 현대미술 작가들의 창작 공간
이며, 많은 이들이 이곳을 보기 위해 찾아오고 있다.

도 그 지역은 좋은 공부거리가 된다. 주민들의 삶 자체가 예술 창작을 위한 배울 거리가 되기 때문이다. 그래서 주민과 예술가는 지역 문제를 놓고 서로 가르치고 배우는 입장이 되어야 한다. 최대한!

예술가들은 대체로 아이디어를 많이 내는 사람들이다. 하지만 아이디어 그 자체가 지역에 언제나 유익하리라고 생각하는 것은 다소 무리가 될 수 있다. 그러므로 예술가들의 작품과 아이디어는 지역의 희망과 만나야 하고, 또 그것들을 잘 버무려 지역에 쓸 만한 문화 자원으로 만들어내는 능력이 필요하다.

그렇다고 반드시 전문 예술가들만 그렇게 할 수 있다는 것은 아니다. 많은 경우 해당 지역에 관한 한 가장 뛰어난 전문가는 지역주민이기 때문이다.

예술가들과 어울려 놀다 보면 자신도 뭔가 좀 더 예술에 가까이 다가가 있는 것이 아닌가 하고 느껴질 때가 있다. 그러면 '아, 내가 드디어 예술적으로 살 준비가 되었구나!'하고 생각하면 된다. 바로 그러한 생각에서부터 도시는 다시 살아나고, 개인의 예술적 삶도 시작된다.

라프리쉬 라벨드메 (La Friche la Belle de Mai) :
원래는 프랑스의 대규모 담배공장 건물이었는데, 제조업이 쇠퇴하면서 공장은 문
을 닫았고 도시의 흉물로 전락하고 말았다. 그 뒤 가난한 예술가들이 이곳에 스며
들기 시작했고, 해당 시는 골칫거리인 빈 공장을 예술가들에게 싸게 임대해주었
다. 그러자 놀랍게도 도시의 흉물이었던 이곳이 문화의 중심지로 변신하였다.
지금은 해마다 수백 회의 문화 행사와 다양한 공연이 펼쳐지며, 연간 120만 명의
사람들이 이곳을 찾는다. 프랑스어로 '버려진 땅, 황무지'라는 뜻인 이곳은 이제
'희망의 땅'으로 통한다.

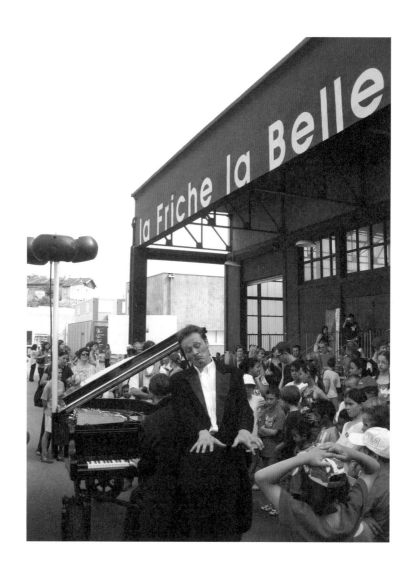

예 술 가 들 에 게
작 업 실 을 ,
시 민 에 게 예 술 을 !

1990년 당인리발전소 시절부터 변변 찮은 작업실 하나 없이 이곳저곳을 떠돌았던 나는 2년 6개월 남 짓 프랑스에서 머문 뒤 2003년 서울로 돌아왔다. 하지만 작업실 이 없기는 마찬가지였다. 그러다보니 한동안 백수처럼 서성거려 야 했다.

그러다가 문득 장난삼아 인터넷에 '오! 꿈의 작업실'이란 제 목으로 무료 작업실을 구한다는 광고를 냈다. 뜻밖에 많은 작가 들이 반응을 보여왔다.

'망둥어'라는 아이디를 가진 사람은,

　"사는 집에서 작업하는 것이 대안입니다. 저도 요즘 유행하는 미술도 하고 싶지만, 공간이 허락하지 않아 2평짜리 방에서 50호 이하만 그리고 있습니다. 꽁치님(나의 인터넷 닉네임) 방에서부터 시작해보시지요.(강추!!!!)",

'모모 씨'라는 사람은,

　"작업실이 급한 작가 분들끼리 모여서 폐교를 알아보시는 건 어떨지요."

또 '앵버리'라는 분은 이런 댓글을 달기도 했다.

　"큰 기림은 꿈도 꾸들 모더고, 찌끄마한 기림을 주로 기리고 이써불지라. 고작 커바짜 전지 정도 두 개 그려각꼬 붙여부르요. 주로 나으 낯짝만 한 크기로 기림을 기리는디…."

　본격적인 사건의 발단은 몇몇 형편이 비슷비슷한 작가끼리 만나면서 시작되었다. 얄궂은 것은 작업실이 없고 여건이 나쁠수

록 작업에 대한 열정은 더 뜨겁다는 사실이다. 그런 작가들이 모여 먹고 마시고 떠들면서 어울렸다.

어느 날, 누군가 마침 좋은 물건(?)이 나왔다며 말을 꺼냈다. 목동에 짓다 만 건물, 예술인회관이 있다는 것이다. 순간 작가들은 빛의 속도로 눈빛을 교환했다. 목동의 짓다 만 예술인회관이란, 한국의 대표적인 예술 단체인 사단법인 한국예술문화단체총연합회(예총)가 서울 목동에 짓고 있던 건물을 말했다.

예총은 10개 예술 분야를 망라한 대한민국 최대 규모의 예술 단체로 전국 115개 지부에 120만 회원을 자랑한다. 그 예총이 대학로 한복판에 갖고 있던 5층짜리 예총회관 건물을 문예진흥원에 팔고, 서울 목동에 1천3백 평의 땅을 사들여 지하 5층, 지상 20층짜리 대형 건물을 짓기 시작했던 것이다.

예총은 문화 예술인들을 위한 종합복지관을 짓는다고 했지만 면적의 60% 이상을 오피스텔과 사무실, 은행 같은 상가로 분양하기로 되어 있었으니 애초부터 문화 예술인들을 위한 공간은 아니었다. 게다가 건축비 가운데 국고 지원금(약 170억 원)을 제외한 240억 원을 건물 임대 수익으로 충당하겠다고 했으니, 이는 시중의 부동산 개발업자들이 보여주는 행태와 다를 바가 하나도 없었다.

자체 예산 한 푼 없이, 순전히 정부 보조금과 임대 입주자의 분양 계약금만으로 그 큰 빌딩을 짓겠다는 예총의 허무맹랑한 사업 계획에 정부는 1996년부터 3년 동안 무려 170억 원에 달하는 공사비를 시민들의 세금으로 지원했다. 한마디로 예총이 추진한 대규모 부동산 개발사업에 정부가 들러리를 선 셈이다.

그러나 건축 공사는 1999년 6월, 공정의 절반을 겨우 넘긴 상태에서 중단되고 말았다. 국고 예산은 책정된 금액 전액이 지급되었지만 예총 측에서 부담하기로 한 공사비는 나올 길이 없었기 때문이다. 건물 분양 수입은 전무했고, 예총의 건립기금 모금은 목표액의 1%도 채우지 못했다.

그 사이 국회와 감사원의 시정 요구, 시민단체와 예술인들의 무수한 성명서와 시위가 이어졌다. 하지만 예총은 눈 하나 깜짝하지 않았다. 오히려 임대 면적을 70%로 늘려 공사비를 마련하겠다는 엉뚱한 계획만 내놓았다.

해결의 실마리가 보이지 않는 상황에서 공사가 중단된 목동 예술인회관은 도시의 흉물이 되어 목동 시가지를 내려다보고 있었다. 만약 목동 예술인회관이 참으로 예술가들을 위한 건물이었다면, 그리하여 가난한 예술가들이 비교적 싼 값에 작업실을 마련할 수 있는 희망의 건물이었다면 많은 예술인들이 건축비를 마

런하기 위해 다양한 종류의 모금 운동을 벌였을 것이다. 하지만 애초부터 예총은 가난한 예술가들의 작업실에는 관심이 없었고, 오직 부동산 임대 사업을 통해 돈을 벌 생각만 했을 뿐이다.

상황은 급진전되었다. 심심하다 싶으면 두어 명씩 몰려가서 현장을 구경했고, 오랫동안 방치되어 있음도 확인했다. 목표가 생기자 이듬해 봄에는 모임도 만들어졌다. 이름 하여 '오아시스 프로젝트'.

: 점거 워크숍 :

4월에는 점거를 위한 사전 몸 풀기로 홍대 앞 빈 카페 건물에서 '점거 워크숍'을 열었다. 워크숍에는 여덟 명의 작가가 참가해 각자 설치작품을 만들었다. 화장실 공간을 맡은 왕 작가는 비닐 랩을 이용해 변기며 수도꼭지며 이것저것 포장하는 작업을 했고, 윤 작가는 마룻바닥을 곡괭이로 쪼아 흙바닥을 드러내고는 유리로 덮어 유적 발굴터처럼 꾸몄다.

김 작가는 건물에 있던 모든 테이블과 의자를 모아 탑을 쌓았고, 용 작가는 갈라진 벽들을 바늘로 꿰맸다. 나는 주워온 잡동사니들로 새둥지를 만들고는 그 안에서 머물렀다. 소식을 듣고 달려온, 지금은 교수가 된 미학 연구자 강모 씨는 한쪽 손으로 턱을 괴고 나를 보면서 갸웃거렸다. 도대체 이걸 어떻게 보아야 하나, 는 눈치. 마지막에는 예술가 여덟 명이 모두 지붕 위로 올라가 물감과 천을 던지며 '불온한 점거를 허하라!'라는 퍼포먼스를 벌였다.

　　5월 어느 날에는 짓다만 예술인회관 안으로 직접 들어가보기로 했다. 건물 뒤편 펜스를 뚫고 들어가니 내부는 콘크리트가 거칠게 드러나 있었고 온갖 건축 자재들이 내팽개쳐져 있었다. 우리는 20층까지 한 계단 한 계단 헐떡거리며 올랐다. 옥상에 오르니 신도시 양천구의 모습이 펼쳐졌다. 대규모 아파트 단지와 오피스 빌딩 숲이었다.

　　우리는 내려오는 길에 '예총 출입금지!' 같은 약간의 낙서를 남겼고, 오래전부터 건물을 지켜온 비둘기들과 그들의 똥들에게 다시 오마고 작별인사를 하고 물러났다.

: 목동 예술인회관을 점거하다 :

6월에는 인터넷에 '예술인회관
임대·분양 광고'를 냈다.

예술인회관은 정부와 예총(한국예술문화단체총연합회)의 무
능과 부패로 인해 짓다 만 건물로서 5년 동안 버려져 있었다.
이 버려진 건물을 오아시스 프로젝트가 싸그리 분리수거하여
예술인들에게 무상으로 제공하고자 한다. 모두 모여라!

물론 정상적인 분양 광고는 아니었지만 반응은 가히 폭발적
이었다. 무려 500명에 이르는 예술가가 분양 신청서류를 접수했
다. 분양 광고가 마치 페로몬처럼 입에서 입으로 소문을 물고 퍼
져나간 것이다. 광고에 대해 예총은 경찰서에 신고하는 것으로
답했다.

도심 속 빈 공간을 작업실로 활용하자는 말을 처음 꺼냈을
때, 사람들은 "도대체 서울에 빈 공간이 있기나 하나요?"라며 되
묻곤 했다. 그런 반응은 사람들이 빈 공간이 있는 것을 몰라서가
아니다. 자본주의 사회에서는 아무리 노는 공간이 많아도 가난뱅
이에게 허용되는 공간은 없다는 것을 잘 알기 때문이다.

7월이 되자 우리는 목동 주변을 무대로 수차례에 걸쳐 전시나 공연 등 점거를 알리는 행사들을 열었다. 벽화, 설치조각, 퍼포먼스, 인디밴드 공연들이 날마다 벌어졌다. 나와 아내 김강은 공사용 포클레인을 타고 점거를 북돋우는 퍼포먼스를 하기도 했다.

거사(?)는 8월 15일로 잡았다. 골방에서 뛰쳐나온 가난뱅이 예술가들의 독립의 날로 잡은 것이다. 예총은 법원을 통해 우리가 예술인회관 200미터 내로 접근하는 것을 금지한다는 딱지를 건물에 붙였다.

점거 디데이 8월 15일이 다가올수록 긴장이 고조되었다. 처음 작가 몇 명이 가볍게 시작했던 일이 급기야 예술인 수백 명이 가담하는 집단 점거로 발전한 것이다. 회관 건물을 젊은 작가들에게 빼앗길까 두려웠던 예총은 이미 우리를 경찰에 고발한 상태였고, 판은 너무 커져버렸다.

두려운 만큼 오기도 생겼다. 입주를 신청한 예술가 5백 명 가운데 심사숙고 끝에 열 명을 뽑아 점거부대를 꾸렸다. 구속을 각오한 사람들이었다. 다른 사람들은 바깥에서 문화 행사를 열고 점거를 응원하기로 했다.

8월 14일 밤, 점거부대는 최종 준비를 서둘렀다. 물과 먹을 것, 그림 도구와 악기를 챙겼다. 점거가 끝난 뒤 만찬을 위한 포

도주 한 병도 챙기는 센스! 홍대 앞을 출발한 일행은 현장에 도착하자마자 건물 뒤 펜스를 뜯고 건물 안으로 쏟아져 들어갔다. 우리를 밀착 취재하던 기자 열 명도 함께….

한여름 밤 끈적거리는 새벽 2시, 우리는 알리바바와 40인의 도적에 나오는 주인공처럼 꼬리에 꼬리를 물며 20층 꼭대기를 향해 헐떡거리며 올라갔다. 각자 짐을 멨지만, 그 가운데 큰 비디오 카메라를 멘 기자가 땀을 뻘뻘 흘리며 오르는 모습이 특히 인상적이었다. '혹시 이 기자 양반도 우리와 같이 작업실 점거에 나선 건 아닐까?' 하는 생각이 들 정도였다. 표정이 너무도 호기심에 차 보였기 때문이다.

20층 옥상에서 동트는 새벽을 맞이한 '알리바바'들은 각자 준비해온 작업 도구들로 설치와 페인팅 작업을 시작했다. 어떤 작가는 널찍하게 자기 작업실 평면도를 바닥에 그렸고, 어떤 작가는 시를 낭독했다. 어떤 작가는 주변의 버려진 벽돌을 모아 탑을 쌓기도 했다. 별도로 화장실도 마련했는데 가지고 온 조립식 옷장을 세운 뒤 안쪽 바닥을 다져 완성했다.

오후 1시가 되자 건물 바깥에서 행사가 시작되었다. 회관 건물에 둘러쳐놓은 노란색 출입금지 테이프를 가위로 잘라내는 퍼

포먼스와 공연들이 이어졌다. 옥상에 대기하고 있던 점거부대는 예총이 달아놓은 예술인회관 임대분양 광고 현수막을 칼로 잘라 바닥에 던져버렸다. 그러고는 같은 자리에 대형 현수막을 펼치면서 함께 외쳤다.

"시민에게 문화를, 예술가에게 작업실을!"

작가들은 각자의 작품 가운을 걸치고 메시지가 담긴 종이비행기와 풍선을 공중에 날렸다. 그리고 '예술가 독립선언서'를 낭독했다.

"우리는 삭막한 도시에 예술로 새 생명을 불어넣고자 하는 예술가들이다. 자본의 노예가 된 예술을 해방시키고 창작 표현의 욕구가 충만한 곳을 만들기 위하여, 더러운 정치적 거래의 현장인 예술인회관을 접수함으로써 2004년 8월 15일을 '예술가들의 독립기념일'로 선포한다!"

우리의 선언이 끝나고 한참 후 경찰들이 들이닥쳤다. 점거부대들이 경찰에 연행되어 내려오자 예총 김 아무개 사무총장은 우리에게 공사판 각목을 휘두르면서 무척 흥분해 일갈하셨다.

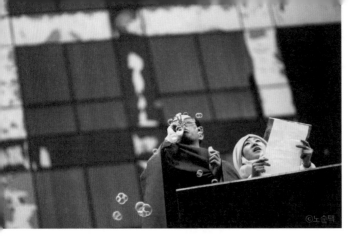
예술가 독립선언서를 낭독하고 있는 나와 김강

"패 죽여! 내 집에 왜 들어와!"

경찰은 사무총장이 더 이상 사고치지 못하도록 뜯어말려야
했다. 마당에 도착한 우리는 음악을 틀어놓고 덩실덩실 춤을 췄
다. 커다란 천에 그린 그림을 가운처럼 두른데다가 등에 천사 날
개를 단 작가도 있었으니 볼 만했을 것이다. 이 모든 광경을 바라
보던 예총 회장은 우리를 손가락질하며 경찰들에게 호통을 쳤다.

"저거 저거, 다 잡아넣어야 돼욧! 그냥 두면 안 돼! 프랑스 유
학까지 갔다 온 엘리트들이란 말이야! 여긴 대한민국이얏!"

프랑스 유학하고 이 상황이 무슨 관계가 있는지 잘 모르겠지만 아무튼 회장님이 이 모든 풍경을 완성해주신 셈이다.

그 뒤 1년 동안 우리는 경찰서와 검찰청을 들락거리며 조사를 받았고 재판정에도 서게 되었다. 우리는 목청 돋우어 회관 점거의 정당성을 주장했고, 민변민주사회를 위한 변호사모임 변호사와 시민사회, 예술계가 적극적으로 변호해주었다. 그 덕분인지 담당 판사는 '오랜만에 좋은 세미나를 한 것 같다'라는 이상야릇한 소감과 함께 무척 가벼운 벌금형을 선고했다.

소동이 끝난 뒤, 텔레비전 방송을 보고 공짜로 작업실을 제공하겠다는 독지가가 나타나기도 했다. 그 가운데 고양시 작업실은 오아시스 프로젝트에 참여했던 그룹 가운데 한 팀이 사용하게 되었다. 그 팀은 후원받은 작업실을 기반으로 다양한 활동을 벌인 결과, 현재는 고양시의 중요한 문화예술 단체로 발전했다.

예 술
포 장 마 차

목동 예술인회관 점거 소동 후 한동안 조용히 지내던 우리는 또 뭔가 일을 벌였다. 물론 이번에도 갤러리와 공연장에 갇힌 예술을 끌어내 시민들에게 돌려주고자 하는 주제의식은 변함이 없었다.

"여보세요, 여기는 마포구청입니다. 홍대 앞 주차장 쉼터 공간을 사용신청 하셨죠?"

"예 그렇습니다만?"

"근데 말이죠, 공용 주차장에다가 포차(포장마차)를 하는 건 곤란하겠는데요."

"아항! 그냥 포차가 아니고 예술하는 포찹니다, 예술이요. 정부에서 기금 지원도 받은 사업이거든요~."

"아 그래도 좀 곤란한데… 시설관리과에도 알아봐야 하고요."

우리는 구청에 신청서를 넣어놓고 미처 허가가 나오기도 전

에 좌판부터 깔아버렸다. 주소지도 불분명했지만 전기는 필요했다. 먼저 한전에 전기선 공사를 신청했다. 전용 계량기도 달았다. 구청과 한전에는 정부 기금을 받았다는 핑계를 대면서 당연히 불허가 될 상황을 돌파해나갔다.

당시만 해도 '커뮤니티 아트'라는 말을 쓰지 않을 때라서 예술 포장마차를 '다원예술'이라 불렀는데, 기금 지원을 결정한 심사위원들은 예술 포장마차라는 묘한 것이 생활 현장에 어떻게 파고들어 갈지 무척 궁금해했다.

: 예술 포장마차,
　불법에서 문화 행사로 거듭나다 :

우리가 만든 예술 포장마차는 폐기된 냉각탑을 몸통으로 삼아 테이블 4개를 날개처럼 달고, 다리에는 바퀴를 달았다. 지붕에는 파라솔도 꽂았다. 돔에는 흰색 래커칠 위에 시트지 글씨로 'Covered of Wagon Art OASIS'라 붙였다. 날개는 빨간색으로 칠해 산뜻하게 했다. 완성하고 보니 마

인공위성처럼 생긴 예술 포장마차. 여러 분야의 예술가들이 요일별로 마담을 맡아
술도 팔고 공연도 했다. 빨간 날개를 탁자 삼아 술 한 잔에 이야기꽃이 피어난다.

치 우주를 떠다니는 인공위성 같았다. 사람들이 거리를 떠돌다가 예술 포차에 도킹해 술과 예술을 흡입하고는 또다시 여행을 떠나는 플랫폼이 될 것만 같았다.

그리고 2005년 2월 12일, 마침내 문을 열었다.

거리에서 만나고 싶습니다. 예술 포장마차, 오아시스! 예술 포장마차는 예술이 갤러리나 미술관 또는 번듯한 공연장이 아니라 삶 속에 살아 숨 쉬도록 기획되었습니다. 서민의 삶과 애환, 낭만이 예술과 함께 어우러지는 거리의 예술 포장마차! 그것은 삶과 예술의 일치를 위한 콘셉트입니다.

예술 포장마차는 6개월 동안 운영하기로 했지만 따로 정해놓은 프로그램은 없었다. 미술, 연극, 다큐멘터리, 사진, 기획 연출 등 여러 분야의 예술가들이 요일별로 마담을

맡아 술도 팔고 프로그램도 운영하기로 했다. 요일 마담들은 저마다 프로그램을 준비하고 자신의 네트워크를 활용해 사람들을 꾀어내었다.

예술 포차가 뜨니 경향 각지에서 온갖 종류(?)의 사람들이 꼬이기 시작했다. 시인이나 무용가처럼 자신의 정체를 금방 드러내는 사람도 있었지만 도무지 정체를 알 수 없는 사람들도 줄을 이었다. 락타이거스, 미녀떡볶이, 야무이미지, 크라잉넛, 킹스톤 루디스카, 뜨거운감자, 오부라더스, 캐비넷 싱얼롱즈, 재규어, 개가족, 아마추어 증폭기, 오메가3, 박쥐스윙, 플레이&댄스 그룹 당당, 똥자루가족예술단, 오재미동 등등…. 이들은 마치 살아 움직이는 조각처럼 예술 포차를 가지고 놀았다.

구청이나 파출소에서 자주 우리를 찾아와 민원이다 뭐다 했지만 그렇다고 쫓아내지는 않았다. 인근 술집들도 처음에는 민원을 넣는다 어쩐다 하더니 우리가 자주 팔아주니까 이내 잠잠해졌다.

6개월 동안의 예술 포차 반응이 좋았던지 이듬해에는 '소외지역 찾아가는 예술 행사'라는 이름으로 태백, 여수, 대추리, 주문진 등 8개 소도시를 투어하기도 했다. 강원도 정선에서는 행사를 보시던 동네 영감님들이 서로 뽀뽀하면서 기념 촬영에 응하시

기도 했는데, 공연 탓인지 막걸리 탓이었는지는 잘 모른다.

그 후 예쁜 그림이 그려져 있는 예술 포차 천막은 노숙인 공동체 '더불어사는집'에 기증됐다. 더불어사는집은 '노숙인의 빈집 점거는 정당하다'라며 청계천변 삼일아파트와 정릉의 빈 다세대 주택을 점거해 살고 있던 사람들의 공동체 이름이다.

노숙인은 가지는 것에 완전히 실패한 사람, 또는 무언가 소유하는 것에 서툰 사람들이다. 바로 그렇기 때문에 거리를 가졌고, 빈집을 가질 수 있고, 거리에 뒹구는 폐품들을 호출해서 다시 사회로 돌려보내는 일을 할 수 있다. 우리는 공간의 '소유'보다는 '사용'하는 가치를 중시하는 공통점 때문에 노숙인들과 우정을 나누었다.

얼마 전, 작가 겸 기획자인 배 아무개 씨가 전화를 걸어왔다.

"윤환 형, 예술 포차 그거 부산에서 해도 되죠?"
"와이 낫!"

예총 김밥집
스 쾃 !

"끼각 끼각 끼각 깨깍! 깨깍! 깍깍깍!"

이른 새벽 대학로 마로니에 공원을 깨우
는 이 소리는 2005년 10월3일 새벽 3시, 일
단의 예술가들이 서울 대학로 예총회관 옆
에 붙어 있는 빈 김밥집 자물쇠를 자르는 소
리다.

문이 열리자마자 예술가들은 곧바로 대
청소 퍼포먼스와 함께 오픈 스튜디오('누구에
게나 열린 작업실' 정도로 이해하면 된다)를 준비
했다. 우리는 안다. 방치된 모든 공간은 쓰
레기로 채워져 있음을….

아침이 되자 열쇠 수리공을 불러 새 자
물쇠도 달았다. 이제 우리가 열어주지 않으
면 이 건물의 주인도 안으로 들어갈 수 없

다. 이를 지켜보던 한국문화예술위원회(문예위) 직원이 혀를 끌끌 찬다. 스콰으로 변한 김밥집을 뒤늦게 발견한 예총 어르신들은 우리더러 왜 왔는지 따져 묻더니 곧장 문예위로 항의하러 달려갔다.

　오후가 되자 공간을 오픈한 예술가들은 부산에서 올라온 여성 무용가 '춤새'의 길거리 공연을 따라 문예위로 몰려갔다. 예술가들은 목동 예술인회관 문제의 실질적인 해결과 김밥집 공간의 사용을 요청했다.

　김병익 문예위 위원장은 예술인회관 문제에 대해 잘 알고 있고 시급히 해결되어야 한다고 생각한다면서, 스콰 공간 사용 문제에 대해서는 "독일을 여행하며 빈 공간을 시市가 구입해 예술가들의 작업 공간으로 사용하는 모습을 보고 우리에게도 저런 것이 필요하다고 생각해왔다. 일단 점거를 철수하고 따로 계획서를 제출하면 공식 절차를 통해 허락하겠다"라고 약속했다. 이로써 협상은 타결되었다.

: 할 수만 있다면 합법으로,

　반드시 해야 한다면 불법으로라도 :

　　　　　　　　　　오아시스 프로젝트 팀이 대
학로 예총회관 건물 옆에 있는 수상한 공간을 발견한 것은 예술
인회관을 점거했던 이듬해였다. 토지대장을 떼어보는 등 여기저
기 수소문해보니 그 공간은 기묘하게도 문예위와 예총이 모두 연
루된 공공 재산이었다.

　스콧 슬로건 가운데 '할 수만 있다면 합법으로, 반드시 해야
한다면 불법으로라도'라는 말이 있다. 우리는 이 원칙에 따라 먼
저 문예위에 공간사용 신청서를 냈다. 문예위는 '귀하께서 사용
요청한 우리 위원회 소유 동숭동 1-119 부지는 검토 결과 현재
건물 일부가 무단으로 증축된 부분이 있어 조만간 철거할 예정'
이라고 답해왔다.

　다음날, 우리는 다시 전화를 걸어 건물을 기왕 헐겠다면 헐기
(비록 며칠 안으로 철거한다 하더라도) 직전까지라도 전시와 공연을
하면 안 되겠냐고 요청해보았다. 하지만 문예위는 거절했다.

　스콧으로 '재개업'한 김밥집에서는 김밥만 말지 않았다. 국내

외 예술가 60여 명이 릴레이 전시를 벌였다. 일명 '생성하는 전시'였다. 홍대 앞 예술 포장마차에서 영감(?)을 받은 게 분명한 작가 이중재(영상,설치)는 '떡볶이 포차'를 차렸고, 용해숙(설치, 퍼포먼스)은 비누로 만든 예총 현판을 달아놓고 물 묻힌 수세미로 닦아내는 퍼포먼스를 벌였다. 현판 때문에 예총 간부들로부터 항의를 받았지만 우리는 이 작품 주제가 '깨끗이 닦아주세요'라고 설명했다.

작가 이호석(설치, 타투)은 '가짜 튀김'을 부쳐 한 상 잘 차려놓았다. 얼핏 보기에는 무척 먹음직한 고추 튀김, 고구마 튀김, 오징어 튀김이었지만 속은 각종 쓰레기로 차 있었다.

정정엽(회화)의 '나의 작업실 변천사', 안현숙(설치, 조각)의 '푸줏간', 노순택(사진)의 '오아시스 프로젝트 8·15', 고승욱(사진, 영상, 설치)의 비닐봉지로 만든 글씨 '꿈' 등의 전시가 이어졌다.

원로 작가 주재환(화가) 선생도 김밥집을 방문했다. 그는 즉석에서 다산 정약용의 글 '상시분속傷時憤俗:잘못된 시속(時俗)에 분노한다'을 썼다. 가시는 길에 주머니에서 주섬주섬 돈을 꺼내 쥐어주시며 "옜다, 이거 5만원이야."하고 가셨다. 그런데 나중에 세어보니 6만 원이었다.

이 외에도 문화연대와 함께 여러 가지 공연·행사를 벌였고, 수차례 정책 토론회도 가졌다. 공공기관에서 일하는 라 아무개 씨는 우리를 서울 남부터미널 지하상가로 안내하더니 상권이 죽으면서 100여 개나 되는 점포가 비어 있는데 예술가들이 활용했으면 좋겠단다. 우리더러 점거라도 하라는 건가?

자본주의는 한결같이 공간에 대한 소유 관념을 중요하게 생각한다. 그러나 스쾃이 만드는 공간은 여러 가치를 중첩시키고 비틂으로써 공간에 대해 새로운 의미를 부여한다. 우리는 한 달에 해당하는 720시간, 그러니까 한 달 동안 이 김밥집에서 먹고 자면서 이 모든 변화를 살펴보고자 했다.

그리고… 한 달이 거의 끝나갈 무렵, 문예위는 월세 100만 원을 내면 더 사용하게 해주겠다고 했다.

퉷!

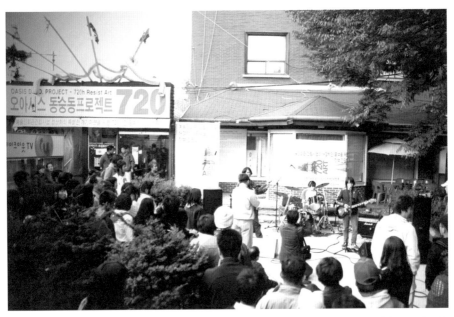

예총 김밥집을 스쾃한 후 한 달 동안 문화 공간으로 활용했다. 사진은 공연 모습

예 술 가 들 의
문 광 부 앞 1인 시 위

열 번째 1인 시위자로 소설가 이인휘 씨가 나섰다. 그의 시위 용품은 밀짚모자에 낚싯대, 소주 한 병과 메모지 약간 그리고 낚시 의자가 전부였다. 그는 문화부 앞마당을 연못 삼아 이태공의 낚시놀음을 했다. 마침 전날부터 내린 눈 때문에 어떤 구도에서 보면 마치 낚시터에 와 있는 듯한 착각을 불러일으킬 만큼 분위기가 났다.

그는 한 시간 동안 문화부를 낚기 위해 미끼를 단 낚싯대를 드리우고 낚시질을 계속했다. 그의 미끼는 문광부가 관심을 기울

일 만한 내용들인데, 그 내용을 이 자리에서 밝힐 수는 없다. 미끼의 비결을 함부로 가르쳐줄 수 없다는 것이 낚시인들 사이에서는 상식이기 때문이다. 모악산 금산사 미륵불 배꼽에 숨겨놓은 동학혁명의 비급에 담긴 내용처럼, 소설가 이인휘의 미끼는 다분히 문학적이고 은유적이며 핵심적인 내용이었다는 것만 살짝 밝혀둔다.

: 예술인들의 1인 시위 :

　　　　　　오래전부터 있어 왔을 예총 어르신들과 문광부 관계자들 간의 속 깊은 연애담(이라 쓰고 읽기는 '비리담'이라 읽어야 할 것이다)이 저잣거리에 떠돌던 2004년 12월 말, 일단의 예술가들이 자기 보따리를 하나씩 들고 나와 문광부 앞마당에서 시위를 하기 시작했다.

　　오아시스 프로젝트가 기획하고 다양한 예술인들이 참여한 문광부 앞 1인 시위는 '예술인회관 국고 환수'를 주된 주장으로 하여 참가자의 개인 주장을 덧붙이는 방식으로 진행되었다. 나와

아내 김강은 1인 시위를 돕는 코디네이터 역할을 맡았고, 참가자 모집을 위해 '1인 시위자 급구!' 전단도 뿌렸다.

1인 시위자 급구, 이런 분께 특별히 권합니다.
이제 문화계에서 자리 좀 잡았다고 생각하시는 분!
평소 한국 문화예술계를 위해 할 일을 찾고 계셨던 분!
심심해서 미치겠는 분!
초보자 우대

첫 번째 주자로는 '2004 에르메스 코리아 미술상' 수상자인 박찬경(미디어아티스트이자 영화감독) 씨가 나섰다. 박찬경 씨는 오아시스 프로젝트와의 1분 인터뷰에서 '단순히 예술인회관의 국고 환수에 그치는 것이 아니라 한국 문화예술의 뿌리 깊은 관료화와 관제문화를 개혁하는 계기가 되기를 바란다'며 1인 시위 의견을 밝히기도 했다.

열두 번째 시위자로 나선 미술가 백기영 작가는 문광부 앞에서 '돈 버리기 퍼포먼스'를 벌였다. 이 퍼포먼스는 받아들이는 사람에 따라서는 매우 모욕적일 수도 있었다. 하지만 그에 따르면, 예술인회관 건립 사업은 정부 정책의 오류 때문에 국가 재정을

함부로 낭비한 대표적 사례라는 것!

　이 시위를 위해 그는 배추 이파리는 아니지만 퇴계 선생님을 30분이나 모셨다. 이 정도면 교통카드에 충전 좀 하고 뜨듯한 순댓국에 소주 한 병을 마시고도 내일을 기약할 수 있는 돈이다.

　아무튼 백기영 작가가 문광부 앞마당에서 부지런히 천 원짜리 지폐를 뿌리고 있을 때 갑자기 고함 소리가 들렸다.

　"당신 뭐야? 뭔데 길거리에 함부로 돈을 버려?"

　'이게 뭐야~?' 하며 뒤통수를 돌려 봤더니 어디서 나타났는지 씩씩거리며 노려보는 60대 어르신이 한 분 계신다. 어르신의 갑작스러운 호통에 어안이 벙벙해 잠시 주춤하던 백기영 작가 왈,

　"돈이 많아서 버려요!"

　그 어르신은 "아무리 돈이 많아도 그렇지 대로에서 돈을 함부로 막 버리면 어떡하냐? 그렇게 돈이 많으면 만 원짜리를 뿌리지!" 하신다. 바쁘게 영업 중이던 택시를 세워놓고 꾸짖을 정도의 성의를 생각해 뭐라 해명을 해야만 할 것 같았지만, 우리가 이렇게 나와서 '지랄' 해야 하는 사정을 일일이 설명하기에는 그 어르

신에게 씨알도 먹히지 않을 것 같아 해명을 포기했다. 그러는 사이 정문지기 경찰이 와서 백기영 씨가 열심히 길바닥에 '디스플레이' 해둔 돈들을 주섬주섬 줍더니 손에 쥐어주며 한마디 했다.

"여기서 이러시면 안 됩니다."

우리나라 사람들 돈 중요한 줄 알고 조국 사랑할 줄 안다. 거기에다 투철한 질서의식까지 갖추었으니, 돈 많은 사람들 어디 가서 함부로 돈 뿌리다가는 귀싸대기 맞을 수 있으니 조심하시길!

이번엔 자리를 옮겨 후문으로 갔다. 후문 쪽에는 왔다 갔다 하는 사람들이 많아 훨씬 활기차 보였다. 역시 실질적인 일들은 대부분 뒤에서 벌어지나 보다.

백기영은 돈을 뿌려놓은 뒤 길거리 여기저기 숨어서 지켜보기 시작했다. 드디어 한 남자가 돈을 주웠다. 그러나 이 남자, 몹시 주저한다. 중얼거리며 좌우를 두리번거리더니 근처에 있는 백기영 씨가 수상했는지 다가와서 혹시 주인이냐고 물어본다. 가져도 된다고 했더니 이 남자 매우 멋쩍은 미소를 띠며 돈을 챙겨 넣는다. 만약 김강이 그런 상황이었다면 당장 그 주변 일대를 대대적으로 수색했을 것이다. 돈이 더 있을까 봐.

: 문광부 앞에서 졸기 시위 :

2005년 1월 9일, 여덟 번째 시위자로 '노는 땅에서 잘 노는 작가' 고승욱(사진, 영상, 설치) 씨가 나섰다. 시위대가 문광부 앞에 도착했을 때부터 내리던 부슬비가 잠시 뒤 눈발이 되어 날리는가 싶더니 이내 다시 물이 되어 아스팔트 바닥을 적셨다. 으스스 몰려오는 오한을 참으며 시위판을 준비하는데, 보초 서던 전경들 세 명이 번갈아가며 뭐하러 왔냐고 물어본다. 우리는 매주 수요일 출근하는 예술가들인데 우릴 모르는 걸 보니 신참 아니냐고 되물었다.

잠시 후, 고승욱 작가는 비에 젖은 바닥에 침낭을 놓더니 침낭 속에 들어갔다. 아니 침낭을 '입은' 그는 곧 문광부 앞에서 '서서 자기' 시위에 들어갔다. 그가 능청을 부리며 졸기 시작하자 신기하게도 주위의 모든 것들이 갑자기 권태롭고 졸린 듯했다. 문광부 앞을 지키는 전경들의 곤봉이 졸고, 담당 형사의 손아귀에 잡혀 있는 무전기가 순간적으로 땅에 떨어질 듯하다. 평소 그 많던 차들도 뜸해진다.

고승욱 작가를 친친 감고 있는 두꺼운 겨울 침낭에는 고단한 예술가들의 삶의 피로가 담겨 있고, 문광부의 책상정책이 졸고

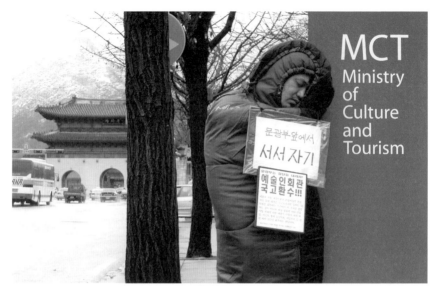

MCT
Ministry
of
Culture
and
Tourism

문관부앞에서
서서 자기

문관부는 답답다 대마야!
예술인회관
국고환수!!!

예술인회관의 국고 환수를 주장하며 문화관광부 앞에서 '서서 자기' 시위를 하고
있는 고승욱 작가. 그가 능청을 부리며 졸기 시작하자 신기하게도 주위의 모든
것들이 갑자기 권태롭고 졸린 듯했다.

있고, 시민의 문화 현실이 잠자고 있다. 그래서 목동 예술인회관
을 정상화하자는 소리는 귀에 잘 들리지 않는가 보았다. 가는귀
가 먹은 것 같아 자기들 대문 앞까지 와서 말하는데도 졸기 바쁜
책상들은 대답이 없다. 고승욱 작가는 이따금씩 입이 찢어져라
큰 하품을 하면서 한 시간 동안 시위했다.

: 라면 먹기 시위 접한 경찰의 한마디 :

아홉 번째 시위자로 작가
지망생들이 나섰다. 이들은 문광부 부설 한국예술종합학교 극작
과 노현지, 영화과 박미령, 조형예술과 서정인, 그리고 사진작가
를 준비 중인 한양대 시원.

이들이 준비한 내용은 목동 예술인회관에 입주한 예술가의
점심시간을 가상으로 꾸민 즉흥극으로, 1인 시위를 대신해 공연
할 예정이었다. 시위 전문 코디네이터들은 이들의 당돌한 계획을
듣고 고개를 갸웃거릴 수밖에 없었는데, 과연 문광부 앞에서 돗
자리를 깔아놓고 라면을 끓여 먹는 것이 가능할까 싶었다. 그러
나 1인 시위 전문 코디네이터들의 작업 원칙은 '일단 시도! 아님
말고'다.

오전 11시50분, 드디어 일행은 돗자리를 깔고 준비해온 짐을
풀기 시작했다. 휴대용 카세트, 휴대용 가스레인지, 냄비, 라면,
콩나물, 파, 스케치 도구, 필기도구, 노트북 컴퓨터, 카메라, 반주
로 먹을 포도주 한 병까지 동원됐다.

아니나 다를까, 짐을 풀자마자 담당 경찰들이 순식간에 달려
왔다. 빠른 대응, 어디선가 늘 보고 있다는 이야기다. 우리는 천

연덕스럽게 인사까지 하며 매주 수요일 오는 1인 시위대라면서 그들을 맞았다. 경찰은 "이러시면 안 됩니다"라며 말했다.

"여기서 돗자리 깔고 취사도구까지 펴면 곤란합니다. 노숙자처럼 보이잖아요."

시위대는 들은 척도 않고 할 일을 한다. 그러는 동안 경찰 여러 명이 왔다 갔다 하며 무전기에다 대고 뭐라 뭐라 했다. 시위 코디네이터 김강은 협상 담당, 경찰을 붙잡고 막 봐 달라고 한다.

"에이~ 사진만 찍을게요. 귀엽잖아요. 금방 끝나요."

그러는 사이 한쪽에서는 나와 안해룡(사진, 다큐멘터리) 작가가 열심히 비디오와 사진을 찍었다. 이 묘한 분위기는 10여 분 동안 지속되다가 경찰들이 물러감으로써 일단락되었다. 그들이 가면서 한 말,

"가서 의논하고 올게요."

하지만 그들은 무슨 의논을 그렇게 오래 하는지 40분이 넘도

록 얼굴 한 번 내비치지 않았다. 작가 지망생 팀은 가스레인지에 냄비를 올려놓고 물이 끓는 동안 스케치, 작품 구상, 사진 촬영, 노트북으로 시나리오 작성 등 자신들의 분야에 맞는 작업을 했다.

물이 끓자 스프와 면을 넣은 냄비에 파 송송 썰어 넣고 콩나물, 멸치 등 갖은 재료를 넣어 끓였다. 그들은 정해진 순서에 따라 음악을 틀고, 와인을 곁들여 주변 사람들과 함께 점심을 먹었다. 식후 운동으로 스트레칭과 요가를 했고, 마지막으로 현수막을 펼쳐놓고 기념촬영까지 했다.

오후 1시 정각!
아까 제지하던 경찰이 다시 나타나더니 한마디 한다.

"정부 중앙관청 앞에서 라면 끓여 먹는 건 예술이 아니죠?"

'요란벅쩍지근 울트라캡숑맛 엉뚱시위'가 다 끝났다. 김강 왈,

"협상을 시작한 요새는 이미 함락당한 것이다!"

그녀는 주먹을 불~끈! 쥐어 보였다.

Part 2 적게, 천천히, 행복하게

눈 높 이
60센티미터의
사 람 들

　　　　　　　　지하철역 구내는 늘 바쁜 사람들로 붐빈다.
통로를 지나는 사람들의 발걸음은 빠르고 매섭다. 직장인, 학
생, 노인… 직업과 차림새는 제각각이지만 대부분 무뚝뚝한 표
정들이다.

　전철을 내린 뒤 크게 무리지어 행진하는 대열을 보고 있노라
면 마치 커다란 내연기관 속을 들여다보는 듯하다. 기관은 연료
덩어리들을 쫙 빨아들였다가 뿜어내고 모았다가 흩뜨리길 되풀
이하면서 연소시킨다. 내연기관의 연료덩어리처럼 흐르는 지하
철 행인들의 눈높이는 130센티미터에서 180센티미터 정도. 이 높
이는 평범한 시민의 눈높이이다.

　다른 눈높이의 시선도 있다. 땅바닥에서 60센티미터쯤 되는
낮은 곳에서 세상을 바라보는 시선들이다. 빠르게 지나는 행인들
의 다리 사이로 얼핏얼핏 보이는 눈동자들. 지하철역 구내 귀퉁
이를 차지하고 있는 종이상자 위의 그림들이다. 상자에 그려진

눈동자들이 말한다.

사람들아 높은 데서 눈 내리깔고 쩨려보지 마라. 여기도
사람이 살고 있다. 당신들은 우리를 구경하면서 지나다닌다
고 생각하겠지만 우리는 당신들을 지켜본다.

: 노숙인 종이상자 집에 그린 그림 :

1995년 도쿄의 신주쿠역 구
내, 노숙인 여러 명이 모여 살았다. 이들은 시간이 지나면서 점차
종이상자로 집을 짓기 시작했고, 종이상자 집들은 어느덧 지하철
역을 이루는 하나의 풍경이 되었다. 같은 종이상자를 이용해 만
든 집이지만 그 모양은 모두 조금씩 달랐다. 비록 한 명이 겨우
누울 만한 0.5평밖에 되지 않는 작은 공간이었지만 집을 지을 때
마다 고민이다.

'어떻게 하면 나의 왕국을 가장 안락하고 편리하게 지을 수
있을까?'

여러 가지 궁리 끝에 바닥을 푹신한 담요로 바꾸어보고 지붕도 달아본다. 지붕 덕분에 지나가는 행인의 시선을 피할 수 있어 좋긴 하지만 들어가고 나가기가 불편하다. 화장실도 다녀야 하고 먹을 것도 구하러 다녀야 하기 때문이다. 그래서 쪽문도 만들어 달아본다. 창문도 뚫어본다.

하루 수십만 명이 지나다니는 지하철역이지만 종이상자 집에 대해 관심을 보이는 사람은 없다. 하지만 한 무리의 젊은 미술가들이 노숙인들과 그들의 종이상자 집에 주목했다. 작가들은 화이트 큐브의 갤러리를 마다하고 노숙인 종이상자 집과 전철역을 작업실이자 전시장으로 삼기 시작했다.

작가들은 종이상자 집의 주인들과 만나 이야기를 나누었다. 그리고 상자에 그림을 그리기로 했다. 한 채, 두 채 종이상자에 그림이 그려졌다. 실연당한 사람, 몰락한 사람, 상처받은 사람, 외롭고 서러운 사람들이 그려졌다. 노숙인들은 그림 속 사람의

도쿄 신주쿠역. 젊은 미술가들이 화이트 큐브의 갤러리를 마다하고 노숙인들의 종이상자 집에 그림을 그리기 시작했다.

눈동자를 통해 행인을 바라보았다. 세상을 향해 원망과 한숨, 조롱과 연민이 섞인 눈길을 보냈다.

'과학은 실재 세계를 파악하는 힘이며, 예술은 상상 속에서 또 다른 실재를 만드는 힘이다'라는 앙드레 보나르의 말처럼, 작가들은 그들의 전시장을 삶과 투쟁의 현장으로 옮김으로써 또 하나의 실재를 만들었다.

이것은 빈집이 넘쳐나는 한편으로 길 위에서 숙식을 해결하는 사람이 넘치는 세상에서, 억압받고 천대받던 노숙인들이 다시 한 번 자기 운명의 주체로 우뚝 서는 계기가 되기도 했다. 거리나 광장, 지하철 역사 같은 공공 시설물에 대해 노숙인들이 사용 권리를 주장하기 시작한 것이다.

"안 쓰는 공공 시설물 나도 좀 쓰자!"

그 외침은 60센티미터의 눈높이에서 울려 퍼졌다. 국가나 개인이 주장하는 땅의 소유란 허망한 꿈에 지나지 않는다. 지구 역사에서 어느 누가 영구히 땅을 소유할 수 있었던가? 모든 인간과 생명들은 이 땅을 방문한 손님들일 뿐이다. 땅은 우리 모두의 어머니다.

하마트레이아(Hamatreya)

그들은 나를 그들의 것이라고 불렀다

그렇게 나를 통제했다

그러나 누구나 다

머물다가 떠났다

어찌 내가 그들의 것이 될 수 있으랴

그들이 나를 껴안지 못해

내가 그들을 껴안고 있는데

-랄프 왈도 에머슨(Ralph Waldo Emerson)-

노 숙 인 의
다 른 이 름 ,
도 시 유 목 인

일정한 거주지를 가
지지 않은 사람들을 노숙인이라 부른다. 하
지만 나는 이제부터 노숙인을 '날마다 이사
다니는 사람' 또는 '도시의 유목인'이라 부
르려 한다.

요즘같이 추운 겨울, 종교단체나 공공기
관에서 운영하는 무료 급식소에서 덜덜 떨
면서 밥을 기다리는 경험은 참으로 고약하
다. 더구나 그 음식이 푸성귀나 둥둥 떠다니
는, 영양가도 양도 보잘것없는 것일 때는 더
욱 그런 느낌을 받는다.

무료 급식소를 드나드는 사람들은 일정
한 거처가 없는 경우가 대부분이다. 사실상
날마다 이사를 다니는 도시 유목인들은 잘
먹어야 한다. 잘 먹어야만 도시 유목생활을

잘할 수가 있다. 하지만 많은 도시 유목인들은 오랜 거리생활을 하면서 불결하고 비천한 식사를 되풀이하게 된다. 이 때문에 삶의 수준이 형편없이 떨어지고 영양실조와 병에 걸릴 수밖에 없다.

현실은 유목인들의 두터운 옷 속에 감추어진 육체에서 처참하게 드러난다. 갈라터진 발, 아래로 몰린 배, 축 처진 살 등 온갖 종류의 육체적 쇠락이 거기에 있다. 육체가 쇠잔할수록 점점 더 먹을 것에 둔감하게 되고 육체뿐 아니라 정신까지도 파괴되어 간다.

소설 『1984년』과 『동물농장』으로 유명한 작가 조지 오웰도 20대에 파리와 런던에서 유목인 생활을 한 적이 있다. 그의 자전적 소설 『파리와 런던의 밑바닥생활』은 1920년 말을 배경으로 묘사했음에도 불구하고 지금의 사회적 현실과 너무도 비슷해 깜짝 놀란다.

오웰의 표현을 빌자면, 도시의 유목인들은 직업적으로 볼 때 무익한 직업이다. 하지만 그들은 다른 수십 가지 직업인들과 비교하여 더 나은 사람들이다.

도시의 유목인들은 대부분의 부동산 중개업자보다 더 정직하며, 주요 일간지 신문 사주보다 고상하고, 집요한 텔레마케팅 종

사자보다 상냥하다. 유목인은 자신의 목숨을 부지할 정도 이상을 사회로부터 뜯어내는 일이 없고, 대부분의 현대인에게 경멸받을 만한 일을 하지 않는다.

그런데도 그들은 많은 사람들에게 경멸받는다. 그 이유는 '돈을 벌고, 합법적으로 벌고, 많이 벌어라'라는 식으로, 돈이 미덕의 주요한 기준이 된 사회에서 단지 돈을 버는 데 서툴기 때문이라고 오웰은 적었다.

오웰은 모든 부랑인이 불량배나 주정꾼은 아니며, 동냥하는 이에게 돈을 주면 그 사람이 고마워할 것 같지만 절대 고마워하지 않는다고 했다. 또한 유목인들은 구호소나 교회에서 음식을 제공받지만 역시 고마워하지 않는다고 했다. 왜냐하면 그들이 유목인들을 먹여주는 과정에서 유목인들에게 굴욕감을 안겨주고, 그로 인해 유목인들이 분노를 느끼기 때문이라고 했다.

도시의 유목인에게 가장 중요한 것은, 비록 가난하게 도시를 떠도는 삶이지만 어떻게 하면 인간으로서 존엄성을 지키며 살 것인가 하는 것이다.

: 도쿄 246부엌 :

　　　　　자존심 있는 인간의 삶을 지키려한 사례 가운데 도쿄의 '246부엌'이 있다. 도쿄 중심가 시부야역 인근 철로 아래 시부야 246번지에는 도시의 유목인들이 함께 밥을 해결하는 밥 공동체가 있었다. 당국은 도시 환경미화를 핑계로 이곳의 철길 외벽에 그림을 그리고는 그 그림을 보호하기 위해서라는 이유를 들어 유목인들을 쫓아내려고 했다.

　소식을 들은 유목인 예술가 이치무라 미사코는 동료들과 함께 쳐들어가 '246부엌'을 만들었다. 더 큰 밥 공동체를 만들어버린 것이다.

　도쿄 246부엌의 밥상은 선물 받은 음식, 남은 음식, 버려진 음식, 거리에서 주워온 음식을 한데 모아 유목인들과 활동가들이 함께 요리를 해 차려졌다. 누구나 참여할 수 있었기 때문에 온갖 종류의 사람들이 요리에 가담하고 특이한 음식들이 많이 시도되기도 했다.

　도시 유목인들은 이곳에서 함께 식사하며 물물교환도 하고 노숙 정보를 나누었다. 만약 당국이 그냥 내버려두었더라면 이곳은 유목인이 자율적으로 운영하는 밥상 공동체이자 문화 플랫폼

으로 자리 잡았을 것이다. 하지만 당국은 이것이 '노숙인 자활'과 '도시 경제'에 어떤 좋은 영향을 미칠지에 대해서는 무지했다.

하지만 지금도 '246부엌' 같은 밥 공동체는 존재한다. 도쿄 시내 한복판에 있는 요요기 공원 깊숙한 곳에는 도시 유목인들이 모여 사는 블루텐트촌이 있다. 블루텐트촌이란 이름은 공원에 놀러온 행락객들이 버린 파란색 돗자리를 이용해 만든 텐트촌이라는 데서 비롯되었다.

블루텐트촌 사람들은 거리를 돌며 얻은 패스트푸드로 끼니를 때우기도 하지만 대체로 손수 음식을 만들어 먹는다. 음식 재료들은 선물받은 음식, 남은 음식, 공원 한 뼘 텃밭에서 나온 것들이다. 하지만 이들이 만든 음식은 많은 구호소의 무료 급식과 비교해볼 때 영양가도 높고 정성이 많이 담긴 따뜻한 음식이다.

누군가 음식을 만들면 여럿이 모여 함께 즐겼다. 그들은 비록 편의점 쓰레기통을 뒤져 식재료를 찾지만 그렇다고 해서 삶의 품

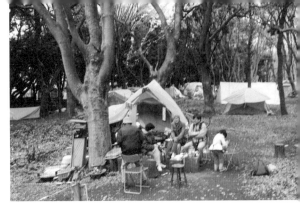

도쿄 시내 요요기 공원 깊숙한 곳
도시 유목인들이 모여 사는 블루텐트촌

격이 떨어진다고 생각하지는 않는다. 블루텐트촌에 사는 화가 이치무라 미사코는 오히려 '쓰레기장이야말로 가장 공공적이며 가장 상상력이 풍부한 공간'이라고 말한다.

우리나라에도 비슷한 경우가 있었다. 앞에서 잠깐 이야기했던 '더불어사는집'이 그렇다. 지금은 헐려 없어진 서울 창신동의 삼일아파트를 무단점거해 살던 노숙인 공동체 더불어사는집 사람들은 2005년 8월부터 그들 스스로 무료 급식을 진행했다. 매주 월요일마다 '노숙인이 노숙인을 위한 무료 급식'을 시도한 것이다.

한때 도시 유목인들이었던 더불어사는집 식구들은 스스로 잠

자리와 일거리, 먹을거리를 해결하고자 노력했고, 나아가 다른 도시 유목인들에게 점심과 담배 한 갑을 제공하기 시작했다. 종교 단체 같은 곳에서 주는 무료 급식은 많았지만, 더불어사는집의 급식은 노숙인이 스스로 벌어 노숙인을 먹인다는 자율성을 강조한 최초의 급식 사례였다.

더불어사는집에 밥을 먹으러 온 도시 유목인들은 적은 날은 40~50명, 많은 날은 100명이 넘었다. 이러한 점심 나누기는 2년 동안 계속되었다. 당시 많은 도시 유목인들이 이렇게 말했다.

"무료 급식소보다 여기가 더 마음 편하다."

더불어사는집 사람들도 예전에는 다른 도시 유목인들과 똑같이 살았던 사람들이다. 밤이 되면 지하도에서 잠을 자고, 낮에는 전철을 타고 다니며 시간을 보냈다. 노숙인 쉼터에도 들어가보았으나 지켜야 할 것이 너무 많아 적응하기 힘들었다. 공동생활에 따른 시간 엄수, 금주와 금연의 규칙, 노숙인들 사이의 폭력 경험으로 시설을 선택하지 않게 된 사람들이 모여 이룬 공동체가 바로 '더불어사는집'이었다.

: 넝마공동체 :

 가장 최근이면서도 가장 적극적인 일은 자율노동
공동체를 추구하는 사람들을 통해 일어났다. 2012년 10월 28일
'넝마공동체'사람들이 서울 강남구 대치동에 있는 탄천운동장을
점거한 것이다.

 넝마공동체는 강남이 본격적으로 개발되기 전인 1986년부터
강남에 자리 잡은 자활 공동체로서, 도시의 쓰레기더미에서 재활
용품을 찾아내 경제 활동을 하는 작은 '코뮌'이었다. 이곳에서는
한 달에 1만 원의 회비를 내면 의식주를 해결할 수 있고, 일도 할
수 있었다. 그래서 지난 30년 동안 3천 명이나 되는 사람들이 자
활에 성공해 독립해 나갈 수 있었다. 게다가 얼마 안 되는 수입을
쪼개 꾸준히 기부 활동도 했다.

 그 전까지만 해도 넝마공동체는 영동 5교 밑에서 터전을 잡고
생활해왔다. 그런데 얼마 전 강남구청은 주차장을 만든다는 이유
로 갑자기 철거를 집행했다. 그러자 50여 명의 넝마공동체 사람
들은 일요일 밤 자정을 신호로 컨테이너 주택 일곱 동을 싣고 와
탄천에 새로 자리를 잡았다. 그동안 모은 재활용품도 함께….

강남구청은 다시 꼭두새벽에 용역들을 투입해 사람과 짐을 가리지 않고 모두 끌어낸 뒤 부수어버렸다. 하지만 쫓겨난 사람들은 이에 굴하지 않고 강남구청과 시청, 탄천을 오가며 지금까지 삶의 터전을 확보하기 위해 싸우고 있다.

그동안 우리 사회의 자본주의는 눈부시게 발전했다. 그런데도 100년 전 조지 오웰이 경험했던 세계와 현재의 세계는 놀랍도록 비슷하다. 밑바닥으로부터의 자립, 자존, 자율, 자유를 갈망하는 목소리도 똑같다. 100년이 지났는데 조지 오웰이 경험했던 노숙의 세계와 지금의 세계가 비슷하다면 뭔가 문제가 있는 것이 틀림없다.

그 들 에 게 서
사 람 의
냄 새 가 났 다

　　　　약간 두터운 담요 한 장, 또
얇은 담요 두 장, 침낭 하나, 네댓 번 접어 두툼해진 신문지 뭉치,
접는 우산 한 개, 귀퉁이들이 떨어져 나간 등산용 방석 두 장, 몇
개의 그릇과 잡동사니가 들었음 직한 작은 가방 하나, 이 모두를
서로 굴비 엮듯 엮어 만든 가방이 있다. 여러 종류의 천 조각을
꼬아 만든 어깨띠까지 달렸으니 등산가방처럼 생겼다.
　　옆에는 약간 두툼한 서류가방도 있다. 서류가방 곁에는 역시
비슷한 크기로 차곡차곡 접은 투명비닐과 낡은 등산용 방석 두
장이 어깨동무하듯 노끈으로 묶어 한 몸이 되어 있어 마치 단짝
처럼 다정해 보인다.

서류가방 속에는 무언가가 잔뜩 들어 있어 지퍼가 채 닫히지
않은 상태로 있는데 가만히 보니 여러 가지 물건이 삐져나와 있
다. 인스턴트 믹스커피 몇 개, 여러 번 재활용한 듯한 나무젓가
락, 물이 담겨 있을 것으로 짐작되는 누리끼리한 때가 묻어 있는
플라스틱 통의 일부, 옷으로 짐작되는 천의 일부, 무언지 알 수는
없지만 돗자리 같은 천의 일부, 빨간 고무가 코딩된 목장갑 한 벌
이 마치 꽃다발처럼 정겹게 삐져나와 있다. 가방 겉에는 열두어
개 정도 되는 옷핀이 촘촘하게 매달려 있다. 응급조치용이다.

등산가방과 서류가방, 이 두 개의 짐 뭉치는 어느 노숙인의 도
시 유목용 짐이다. 이 유목인의 재산은 그 어떤 가진 자의 재산보
다 더 도덕적이고, 더 아름답고, 더 요긴하게 필요한 물건들이다.

기왕 인간으로 태어나서 인간답게 살다 가고 싶지 않은 사람
이 있을까마는, 이들 도시 유목인들은 추위에 떨며 역전과 거리
를 헤매다가 누군가 먹다 버린 살얼음 낀 음식으로 주린 배를 채
우고, 그저 단돈 천 원이라도 생기면 깡소주 사다가 입에 털어 넣
는다. 그러고는 세상사 진절머리치며 모든 기억이 흩날리는 먼지
처럼 사라져버렸으면 좋겠다는 생각을 한다.
　　신세 한탄에 지치면 개미굴처럼 어둡고 좁은 거리 여기저기

에 도시 유목인들이 몸을 누이는 이곳은 도시다. 다시 눈뜨기 끔찍한 아침이 되면 유목인들은 도시의 온갖 끈적함을 느끼며 하나 둘씩 부스스 일어난다. 오늘은 어디서 밥벌이라도 해볼까, 유령처럼 어슬렁거린다.

그러나 여러 번 무너졌던 마음이 아직은 제대로 추슬러지지 않은 탓에 날품팔이도 구하기가 쉽지 않다. 그러다보니 대부분 시청이나 종교단체에서 제공하는 무료 급식으로 끼니를 때운다. 많은 이들이 죽지도 살지도 못한 채 비루한 삶을 처절하게 연명해가고 있는 것이 현실이다.

: 어느 도시 유목인의 이동형 주거작업상회 :

스페인 마드리드 시내를 걷다가 문득 어느 길가 모퉁이에서 도시 유목인의 노점을 발견했다. 주인장은 잠시 자리를 비운 모양이었다.

모두 세 개의 영역으로 나뉘어 있는 배치 관계가 한눈에 보기에도 예사롭지 않아 자세히 살펴보았다. 배치 관계는 중간에 있는 침낭을 중심으로 머리 쪽에는 종이상자가 놓여 있고, 발치 쪽

으로는 노점이 펼쳐져 있다. 주인장이 침낭 안에 들어가 누우면 침낭 쪽으로 뉘어진 종이박스가 그의 머리 쪽을 침실처럼 포근하게 감싸게 된다. 이때 박스는 지붕과 벽 역할을 한다.

박스 안에는 베개, 먹다 남은 포도주 한 병, 두루마리 휴지, 로션, 기타 먹을 것이 든 비닐봉지를 비롯해 이런저런 생필품이 들어 있다. 아마 주인장은 침낭 안에 누운 상태에서, 할 수 있는 거의 모든 집안일들을 하는 것 같았다.

침낭에서 나와 침낭을 방석처럼 깔고 앉는다면 그건 출근해서 노동하는 모양새다. 침낭 바로 곁에는 몇 개의 빈 음료수 캔이 놓여 있고 침낭 발치 쪽에는 침낭보다 좀 더 넓은 종이 위에 여러 종류의 작품들이 진열되어 있다. 진열대에는 캔을 자르고 구부려 만든 창의적인 조형물들이 놓여 있다.

야트막한 쟁반처럼 생긴 것은 아마도 재떨이인 것 같고, 그보다 키가 조금 더 큰 것은 아마 촛대 대용이 아닐까. 아인슈타인의 사진과 퀴리부인으로 짐작되는 사진, 그리고 어느 잡지의 화보를 잘라놓은 것도 있고, 실내화도 보인다. 재떨이 개수만 30~40개 정도 되니 제법 주인장의 노동량이 느껴지면서 상점의 규모를 짐작케 한다.

진열대 뒷벽에는 예쁘장한 장식이 인쇄된 천을 병풍처럼 둘러 작품 감상을 돕고 있다. 주인장은 자신만의 노숙노점 방식을 찾은 것 같다. 이 사람은 누우면 집이요, 앉으면 직장에 출근하는 방식의 '이동형 주거작업상회'를 구현한 것이다. 그의 창조성에 찬사를 보낸다.

잠시 서성이며 주인장을 기다렸지만 나타나지 않아 재떨이를 사지는 못했지만 아마 다른 행인들이 더러 사줄 것 같아 가벼운 마음으로 자리를 떴다.

10여 년 전, 파리의 한적한 어느 거리를 걸을 때였다. 횡단보도 앞에서 신호를 기다리고 있는데, 길 건너편 신호등 기둥을 등받이 삼아 쭈그리고 앉아 구걸하고 있는 유목인이 보였다.

잠시 뒤, 장바구니를 든 동네 아주머니 한 사람이 다가가더니 유목인에게 말을 걸었다. 서로 웃으며 안부를 주고받더니 급기야 깔깔거리며 수다까지 떨었다. 무척 인상적인 풍경이었다.

다른 행인들이 특별히 관심을 보이지 않는 것을 보니 그 동네에서는 길 위에서 사는 사람과 동네 주민의 건널목 미팅이 흔한 일인가 보았다. 소수자가 사회의 구성원으로, 이웃으로 존중받는 사회 분위기… 참 부러웠다.

: 냄새 그리고 또 다른 냄새 :

누구나 생기는 때, 때는 생활하면서 먼지나 더러운 것들이 몸에서 나는 분비물에 달라붙어 생기는 것이다. 분비물 때문에, 생활환경 때문에 사람마다 특유의 냄새를 풍긴다.

사람들이 많은 전철 안에서는 여러 종류의 채취를 맡을 수 있다. 비누, 향수, 땀, 술, 음식 냄새, 니코틴 타르 냄새…. 그러나 이 모든 생활의 냄새를 통틀어 가장 강력한 냄새는 도시 유목인의 냄새다. 목욕을 오래 안 한 냄새, 제대로 빨지 않아 기름때 반질거리는 옷 냄새, 술 담배 냄새, 오줌 지린내.

추위를 피해 전동차 안으로 들어온 유목인들을 대부분의 사람들은 코를 막거나 벌름거리며 슬슬 피한다. 냄새 때문이라 여기지만 어쩌면 그들이 진정 피하고자 하는 것은 가난뱅이의 슬픔의 냄새와 노숙 특유의 좌절감의 냄새가 자신에게 옮겨 붙을까 하는 두려움일 것이다.

케셀베르그라는 베를린 근교에 있는 작은 생태마을에 며칠 머문 적이 있다. 겨우 4,50명이 살고 있는 작은 마을이었다. 나는

이 마을에서도 냄새를 맡았지만 그것은 도시의 냄새와는 좀 다른 종류의 냄새였다. 그들은 잘 씻지 않았고 입은 옷도 남루해서 냄새가 났지만 그것은 향수 뿌린 머리털 냄새나 노숙의 악취는 아니었다.

그들의 먹을거리는 군데군데 썩었거나 말라비틀어진 야채나 과일이었다. 만약 한국에서라면 시장에서 팔기는커녕 쓰레기통에 처박아버렸을 것이다. 하지만 보잘것없는 그것들이 그곳에서는 귀하게 여겨졌다. 먹을 것이 워낙 부족한 탓도 있지만(나와 일행은 그 마을에 머무는 내내 배가 고팠다) 그보다는 공동식당 때문일 것이다.

마을 입구에 야외 공동식당이 있었다. 마을의 구성원뿐 아니라 오가는 사람 누구에게나 열려 있는 식당이었다. 모두 함께 식사 준비를 하고 함께 먹었다. 중간에 누가 오면 자신들의 밥을 덜어 나누어주었다. 설거지도 같이 하고, 커피도 함께 마셨다.

오직 태양광과 풍력발전만으로 전기를 생산해 자급자족하는 것을 원칙으로 했기 때문에 취사 때 말고는 웬만해서는 전기를 쓰지 않았다. 그래서 덜 씻고 덜 먹고 덜 입었다.

그런 그들에게서 사람의 냄새가 났다. 시골의 흙과 풀 냄새

가 났다. 그들은 육체적으로 무척 건강했고 얼굴은 맑고 행복해 보였다. 그것은 가난하지만 자존심 있는 사람의 모습이었고 냄새였다.

케셀베르그 사람들이 보여준 삶의 태도를 보면서 이름 모를 풀 한 포기조차도 존재의 가치가 무시당하지 않는 삶을 추구한다는 것을 느꼈다. 그저 존재한다는 것 자체만으로도 모든 생명들끼리 찬사를 주고받는 곳…. 그런 곳이 케셀베르그든 어디든지 간에 살 만한 곳이 아닐까?

케셀베르그의 야외 공동식당. 누구든지 와서 음식을 먹을 수 있고 알아서 요리하고 알아서 치우는 자율식당이다.

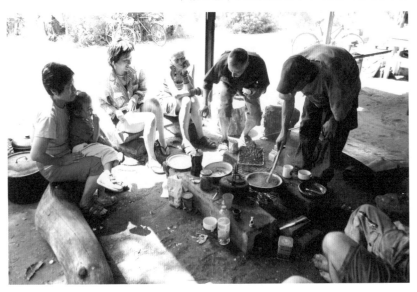

푸 아 티 에
공 동 작 업 실

　　2001년 1월 1일, 서
울 남대문 시장에서 구입한 까만색 이민용
가방을 질질 끌고(손에는 압력밥솥까지 들려 있
었다) 비 오는 새벽에 중세 유럽풍의 도시 푸
아티에 역에 도착할 때까지만 해도, 나와 김
강은 우리의 삶이 화끈하게 달라질 거라고
는 생각하지 못했다.

　　푸아티에 대학 기숙사에서 겨울 내내 비
오는 프랑스 날씨 때문에 으스스 춥고 어리
둥절한 가운데 어학연수를 하다가 몇 달 뒤
우리는 일반 주택으로 숙소를 옮겼다.
　　새로 옮긴 전통 프랑스식 주택은 정원이
소박하고 아름다운 곳이었다. 은퇴한 노부
부가 지은 이 집에는 각종 유기농 채소 텃밭

과 꽃이 만발했다. 우리도 정원의 한 귀퉁이를 빌려 한국에서 가져간 배추씨를 심었다. 며칠 만에 싹이 트는가 했더니 참으로 무서운 속도로 자랐다. 배추가 무럭무럭 자라는 동안 맞은편 집에 사는 앤티크 가구 아트를 하는 작가와 친해져 현지 생활도 조금씩 익혀나갔다.

한번은 주인집 아저씨와 몇몇 프랑스 친구들과 어울려 이웃 지방의 술도가에 술을 사러 갔다. 술도가 하면 우리는 막걸리를 떠올리지만 프랑스에서는 포도주였다. 가는 길에 바게트 빵 사이에 말린 소시지를 끼워 넣은 점심도 꿀맛이었지만, 술로 단련된 탄탄한 맷집을 가진 주인아저씨를 따라다니며 탐닉했던 대형 술통에 담긴 포도주 맛이란… 캬!

우리가 산 술은 그 해에 담근 보졸레 누보쯤 되는데, 프랑스 사람들은 9~10월이면 갓 담근 포도주를 사서 '카브'라고 부르는 지하창고에 저장한다. 만약 프랑스 친구 집을 방문할 기회가 있다면 '당신의 포도주 맛'을 보자고 꼬셔보라. 처음에는 주저하다가 막상 꺼내오는 포도주 맛을 보면, 왜 그들이 매장에서 파는 포도주를 시시해하는지 알 수 있을 것이다. 정말 맛이 일품이다.

우리도 한껏 기대에 부풀어 만든 포도주가 얼추 스물댓 병은 되었다. 꼭 익혀 먹으리라 다짐했건만 보름도 되지 않아 동이 나

버리고 말았다. 공교롭게도 김장의 꿈에 부풀었던 배추 농사도 망해버렸다. 중반까지는 잘 자라다가 나중에 뿌리가 썩어버렸던 것이다. 습한 프랑스 땅은 배추 농사에는 적합하지 않았다.

몇 년 뒤 우리는 푸아티에를 다시 방문했고 주인집 아저씨는 지하실에서 포도주를 꺼내 왔는데 놀랍게도 예전에 우리와 함께 샀던 그 포도주였다. 깊고 달콤한 백포도주의 맛을 음미하자니 옛날 서둘러 마셨던, 달기만 했던 포도주가 떠올랐다.

: 객기와 낭만으로 가득 찼던 공동 작업실 :

그 와중에 친구의 소개로 작업실을 구하기도 했다. 작업실은 시내 중심부에 있는 지방법원 건물 바로 옆 후미진 곳이었다. 건물 1층은 작업실이고 2층에는 주인 할머니가 살았는데, 건물은 할머니보다 훨씬 더 오랜 역사를 지닌 듯했다.

천장에는 꽤 고상한 문양이 새겨져 있었지만 여기저기 금이 가고 비 온 날의 천막처럼 축 처져 있었다. 처음에는 혹시 천장이

무너지지 않을까 걱정했지만 시간이 지나자 마음이 편안해졌다.

40평쯤 되는 작업실에는 나를 포함해 모두 4명이 있었는데 3명은 20대 중반쯤 되는 그라피티거리 벽화 그리기 팀이었다. 저항적인 분위기를 풍겼지만 그에 못지않게 객기와 낭만으로 똘똘 뭉쳐 있었던 그들은 앉으면 늘 담배를 말았다. 얇은 종이에 가루담배를 적당량 펼쳐 널고 그 위에 예의 그 대마초 말린 것을 정성들여 뿌린 다음 침을 발라가며 살살 말았다.

그들의 담배 말기는 얇은 호주머니 사정 때문이라기보다는 끈끈한 동지애를 보여주는 의식처럼 보였다. 그들은 그것을 순서대로 꼭 돌려 피우는 넉넉함을 보였다. 흡연의 민주주의가 있었던 그곳은 '금연 금지구역'이기도 했다. 그렇게 나의 푸아티에 작업실 생활은 조금씩 익숙해져 갔다.

: 코냑 파티 :

푸아티에 작업실 생활도 익숙해져 가던 나른한 어느 날 오후, 갑자기 누군가 작업실 문을 벌컥 열어젖혔다. 흠칫 놀라 보니 작업실 멤버 중 한 명이 손에 제법 큼지막한 플라스틱 통을

들고 들어시는 게 아닌가!

"히히히~ 나 오늘 우리 아버지 술도가에서 코냑 몰래 퍼 왔어!"

그 귀하신 코냑을 희뿌옇고 때가 낀 플라스틱 통에 담아왔다는 게 황당했지만, 프랑스 코냑 지방에서는 술꾼들이 "나의 아들 피에르야, 가서 코냑 한 주전자 받아와라~" 할 것 같기도 했다. 그러고보니 내가 꼬마 때 아버지 심부름을 갔다 오면서 맛보았던 노란 주전자 속의 막걸리 누룩 향기도 삼삼하게 떠오른다.

우리는 서로의 의리를 눈짓으로 교환하면서 예의 그 민주적 방식으로 술통을 돌렸다. 벌건 대낮부터 40도가 넘는 코냑을 깡술로 연거푸 마셔대니 이내 얼굴이 불콰해지고 눈이 풀려버렸다.
'얘네'들 동네는 안주 개념이 없었다. 40도건 50도건 그냥 마셨다. 단골 바에서는 가끔 올리브 몇 알이나 땅콩 한 줌을 내놓았지만 그것도 꼭 달라고 부탁해야 내놓았다. 처음에는 적응이 안 돼 메뉴판을 뒤적이곤 했지만 숙달이 되고 나니 깡술도 마실 만 했다.
안주가 없으니 오히려 술 고유의 맛을 느끼는 데 치중하게 되

었다. 시중에서 파는 코냑은 깊은 향이 좋았지만, 친구들과 맛본 코냑은 그 맛이 싱싱하고 풍부한 게 매력 포인트였다.

: 그라피티 베테랑들 :

어느 날 작업실 멤버들이 광장 벽에 그라피티 하러 간다기에 구경삼아 따라갔더니 내게도 스프레이를 주면서 그려보라고 했다. 그들이 자기 이름을 변형해 박진감 넘치는 입체 글씨를 쓸 동안 나는 그들의 그림 글씨에 살짝 이어지는 느낌으로 '지구를 뜯어 먹는 사람' 얼굴을 그렸다.

먼발치에서 보니 내 그림과 그들의 그라피티 글씨가 한 덩어리처럼 보여 마치 거인이 드러누워 녹색 지구를 뜯어 먹는 형상 같았다. 나는 흡족했지만 그들은 떨떠름한 표정을 지었다. 아마도 내가 그들의 저항의식, 곧 미술의 심미적 요소에 대한 저항을 방해하지 않았나 싶어 살짝 미안했다.

그들은 종종 열차나 공공건물에 그라피티를 남기기 위해 지

방으로 원정까지 뛰는 베테랑들이었다. 둘러앉으면 늘 어디를 작업할지 작전을 짜거나 서로의 무용담을 자랑하는 게 일상이었다.

가끔 그라피티를 하다가 경찰에 붙잡히면 벌금형이나 사회봉사형을 받았는데, 사회봉사는 어린이들을 대상으로 한 그라피티교육이란다. 그라피티를 하다가 벌을 받는데 그라피티를 가르친다? 뭔가 이상했지만 자신의 전문성을 살린 봉사활동을 할 수 있다는 것만큼은 부러웠다.

: 지구를 뜯어 먹는 거인 :

2002년 2월 초, 인구 10만 명 정도 되는 푸아티에 시내가 온통 봄맞이 축제로 술렁거렸다. 많은 시민들이 거리로 몰려나왔는데, 가족 단위로 모인 사람들은 저마다 종이상자를 이용해 만든 재미난 옷을 입고 거리 곳곳을 누볐다.

이때 법원 옆 구석의 작업실 문이 빼꼼히 열리고 한 무리의 사람들이 줄줄이 쏟아져 나왔다. 종이상자로 만든 옷을 뒤집어쓰고 밧줄에 묶여 나온 열서너 명의 사람들은 법원 앞마당을 둥글

게 돌며 똬리를 틀기 시작했고, 그 앞에는 불시에 옮겨놓은 종이 상자로 만든 반가사유상이 사람들을 지켜보고 있었다.

환경 문제를 다룬 이 퍼포먼스의 참여자는 어학연수를 온 한국과 타이완, 중국 학생들이었는데, 축제에 재미있게 참여해보자는 나의 꼬임에 넘어간 이들이었다. 시민들은 낯선 동양 학생들의 퍼포먼스가 인상적이었는지 발걸음을 멈추었고, 기자들은 푸아티에 지방 신문의 한쪽을 퍼포먼스 기사로 장식해주었다.

여세를 몰아 4월에는 지역 문화단체의 도움으로 시청 광장에서 시민참여 프로젝트를 진행했다. 먼저 광장 한쪽에 종이상자를 이용해 길이 20미터, 높이 3미터쯤 되는 담을 쌓았다. 담은 얼굴이 하늘을 향하고 지구를 뜯어 먹는 사람 모양이었는데, 그 위에 시민들이 마음 가는 대로 그림을 그리도록 했다.

어린 아이들의 고사리 손부터 나이 지긋한 할아버지 할머니의 손까지 참여한 탓에 그림은 무척 다채로웠다. 지나가던 펑크족들도 반전평화 마크를 그렸다.

해질녘에는 내가 만든 30분짜리 다큐멘터리 영상을 벽면에 쏘았다. 주로 프랑스 사람들의 소비 풍조를 비판하는 내용이었는데, 중간중간 과거 프랑스 식민지였던 아프리카 26개국의 참담한 현실을 보여주는 영상도 들어 있었다.

오늘날에도 프랑스 부의 많은 부분은 아프리카로부터 흘러들어온다. 또한 아프리카 사람들은 프랑스 사회의 바닥층을 이루며 온갖 허드레 자원으로서 기능하고 있다. 그래서인지 영상을 보는 사람들의 표정이 좀 불편해 보였다. 그러거나 말거나 나는 모른 척했다.

푸아티에 시청 앞 광장에서 시민들과 함께한 환경 프로젝트 '지구를 뜯어먹는 거인'
어린 아이부터 나이 지긋한 할머니 할아버지까지 참여해 다채로운 그림이 완성됐다.

: 나는 느끼는 대로 행동할 뿐이다 :

9월에는 푸아티에 대학에서 세 번째 개인전을 열었다. 역시 종이상자를 모아 '소비되는 생명'이라는 주제로 작업했다. 프랑스에는 종이를 주우러 다니는 노인이 없기 때문에 종이상자가 흔했다. 나는 작업을 위해 저녁마다 푸아티에 시내를 돌며 열심히 종이상자를 주웠다.

그렇게 해서 만든 작품은 길이 11미터, 폭 3미터 되는 대형 포크, 에스키모의 이글루만 한 두상 조각, 바코드가 찍힌 세계의 어린이들 사진이 담긴 상자를 엮어 만든 세계지도, 여러 장의 파노라마 그림과 실크스크린 기법으로 만든 상징 아이콘들이었다.

오픈 퍼포먼스로, 환경보호 내용이 담긴 실크스크린 아이콘을 찍어 관객들과 나누어 가졌다. 현지에서 사귄 프랑스 친구들은 손수 수레를 끌고 와 프랑스식 빈대떡인 크레페를 부쳐주었고, 사람들은 빈대떡과 함께 포도주을 마셨다.

10월에는 시내 한복판에서 게릴라 퍼포먼스를 시도했다. 흰색 화생방 작업복을 입은 내가 갑자기 나타나 시민들에게 막대사탕을 나누어주었다. 영문도 모르고 사탕을 받아든 사람들의 표정

은 다양했다. 무슨 판촉 행사같이 보이는데 분위기가 약간 다르니까….

사탕을 나눠준 장소는 매일 5시경이면 많은 쓰레기가 모이는 곳이었다. 쓰레기가 가장 많이 모였을 때 쌓여 있는 쓰레기더미 여기저기에 스티커를 붙였다. 지난번에 전시했던, 바코드가 찍힌 세계의 어린이들 얼굴 사진 스티커였다. 그러고는 나도 그 쓰레기더미에 몸을 던져버렸다. 퍼포먼스가 끝나고 상황을 수습할 즈음 웬 신사가 다가오더니 물었다.

"당신 아탁입니까?"

아탁은 국제금융관세연대Association pour la taxation des transactions financières pour l'aide aux citoyens. 일명 ATTAC로 세계화를 강하게 반대하는 급진적인 시민운동 단체를 말한다. 아마도 내 행동을 주의 깊게 보고는 그런 생각을 했던 모양이다. 나는 아니라고 했다. 그러고는 이렇게 말해주었다.

"나는, 다만 느낀 대로 행동했을 뿐입니다."

파리의 예술 스콰
알 터 나 시 옹

지금은 대기 속으로 증발해버린 파리 동북부에 있는 스콰, 알터나시옹. 우리가 처음 찾아갔던 2002년은 알터나시옹이 만들어진 지 3년째 되는 해였다. 예술가들이 이 건물을 스콰하기 전에, 그리고 오랫동안 빈 건물로 방치되어 있기 전에, 이 건물은 크레딧 리오네라는 은행이었다.

원래 스콰은 '웅크리고 앉다'라는 뜻이다. 19세기 오스트리아 목동들이 남의 풀밭에 양떼를 몰고 들어가 양들이 풀을 먹는 동안 웅크리고 앉아 있던 것에서 비롯되었다고 한다. 그때만 해도 그것이 범죄 행위는 아니었던 듯하다. 아메리카 인디언처럼 땅에 대한 소유 관념이 명확하지 않았을 때

의 스콰은 그저 '습관'이었을 것이다.

산업혁명이 한창이던 유럽의 대도시는 사정이 달랐다. 도시로의 급격한 인구 집중은 주거 대란을 일으켰고, 수많은 노동자들이 쪽방 신세를 지거나 길거리에서 노숙을 해야 했다. 반대로 부자들은 많은 부동산을 소유하면서도 나누어 쓰지 않았다.

노숙인들은 빈 건물을 스콰(웅크리고 앉기) 하기 시작했다. 그 여파로 도시 곳곳에서 소유권과 사용권을 놓고 피 튀기는 싸움이 벌어졌다. 이와 함께 스콰에 대해 불법이라는 '악명'이 덧씌워졌다.

나와 김강은 골목골목을 헤매다 겨우 알터나시옹을 발견할 수 있었는데, 순전히 그 특이한 자동차 덕분이었다. 그 차는 철판 쪼가리를 덧대어 두들겨 만든 것으로 마치 스타워즈에 나오는 제다이의 투구처럼 보였다. 온몸을 그라피티로 장식한 범상치 않은 그놈은 다른 차들과 사이좋게 갓길에 주차되어 있었다.

그놈에 비해 너무나 평범해 보이는 알터나시옹 건물의 초인 종을 누르고 기다리는 사이, '만약 이 차가 파리의 개선문을 지나 라데팡스로 퍼레이드를 벌인다면 어떨까?' 하는 상상을 해보았다. 잠시 후 누군가 2층 창문에서 고개를 빼꼼 내밀더니 왜 왔는지 꼬치꼬치 캐묻고는 쪽문을 열어주었다. 문단속을 철저히 하는 것은 가끔 경찰이 들이닥치기 때문일 것이다.

입구에 들어서자마자 우리는 적잖이 당황하고 말았다. 도대체 뭐 이런 데가 있나 싶을 정도로 어수선했기 때문이다. 미로 같은 좁은 복도를 따라다니는 동안, 주워온 것이 틀림없어 보이는 가구며 쇠붙이며 온갖 잡동사니들이 곳곳에서 옷을 붙들었다. 얼핏 보면 거대한 재활용 쓰레기 집하장에 온 것 같았다.

어렵사리 복도를 빠져 나가니 제법 탁 트인 마당이 나왔다. 마당에는 쓰레기를 재활용해 만든 조각들이 설치되어 있었는데 '일방통행-진입금지', '공사 중' 따위의 교통 표지판을 이용해 만든 벤치가 유난히 눈에 띄었다.

예술 스콰 알터나시옹은 개인 작업실들 말고도 사진 암실, 멀티미디어실, 영화관, 녹음실, 예술가 호스텔, 공연 연습실, 무료 옷가게, 식당 등 소규모 공동체에 필요한 건 다 갖추고 있었다.

우리는 호기심이 발동해 공간 투어를 시작했다. 작은 도서관과 회의실을 지나 전시장에 들어서니 비교적 너른 공간에서 전시가 벌어지고 있었다. 천장과 벽이 군데군데 뚫려 있는 허름한 전시장이었지만 전시된 작품들은 위트가 있고 진지했다.

　　전시장을 지나 2층으로 올라가니 작은 작업실이 여럿 모여 있는 복도가 나왔다. 첫 번째 작업실은 나무 합판, 차 문짝, 테이블보, 교통콘 등을 늘어놓고 그 위에 무언가 그림을 잔뜩 그려 놓았다.

　　두 번째 작업실은 온갖 쓰레기를 재조립(?)하느라 난장판이 되어 있는데 아마도 주인장이 조각가인 것 같았다. 누가 보면 대판 싸움이라도 난 줄 알겠지만 나름 질서를 갖춘 것 같기도 했다.

　　그 다음은 서울 인사동 같은 데서나 볼 법한 풍경이 펼쳐졌다. 작은 공예 작품들이 예쁜 천으로 장식된 테이블과 벽, 천장에 소담스럽게 진열되어 있었다. 그때 소파에 앉아 쉬고 있던 어떤 작가가 우리를 보며 살짝 웃어 보였다. 우리는 흠칫 놀라 주변을 살펴보았다. 그 작가는 샹젤리제 거리에서나 볼 수 있는 너무나 세련된 파리지앵 스타일이었기 때문이다.

　　마치 커다란 고래 뱃속 같은 미로를 헤매며 스콰 알터나시옹

탐험을 계속했다. 의외로 많은 사람을 만나게 되었다. 건물 바깥에서 봤을 땐 폐가가 아닌가 싶을 정도로 조용했는데 말이다.

방문자 중에는 세련미 넘치는 파리지앵 아가씨부터 얼굴에 링을 주렁주렁 바느질하여 매단 피어싱족, 온몸에 해골과 십자가 문양을 요란하게 문신한 로마병정 머리 펑크족까지, 게다가 오랜 노숙의 냄새를 풍기며 당당하게 전시회를 관람하는 도시 유목인 아저씨도 있었다. 이런 살풍경한 와중에 어린 아이를 무동 태우고 한 손으로는 큰아이의 손을 잡고 공연 연습을 구경하는 가족 팀들은 또 뭐란 말인가!

국적도 행색도 다양한 사람들이 뒤섞이다 보니 도대체 뭐가 뭔지 요지경 세상처럼 느껴졌다. 어쩌면 판타스틱하고 어쩌면 무질서한 가운데 어떤 질서가 난무하는 곳, 이것이 스콰이란 말인가!

: 열린회의에 참여하다 :

점심때가 되어 공동식당으로 향했다. 식당 안에는 여러 식재료가 많았는데 인근 시장의 노점이나 빵집에

서 온 것들이라고 했다. 시장이 끝나갈 때 상처가 나서 팔지는 못하지만 충분히 먹을 수 있는 것을 거둬 온다고 했다. 무엇보다 빵은 아르티장^{장인}의 것으로, 굽다가 약간 타거나 만든 지 조금 오래된 것들이지만 맛은 최고였다.

식사 준비는 당번제였는데, 벽에는 날짜별 식사 당번이 빼곡히 적혀 있었다. 오늘의 점심 식사는 무척 조촐한 채식 뷔페! 밥을 먹다가 문득 이 결핍의 공동체 밥상이 혹시 스콴 공동체의 정신을 상징하는 게 아닐까, 하는 생각이 들었다. 누가 만약 스콴에서 가장 인상적인 곳을 들라면 나는 단연코 공동식당을 꼽을 것이다.

오후에는 수요 열린회의에 참석했다. 말 그대로 알터나시옹 내부 사람뿐 아니라 외부 사람들도 자유롭게 참여했는데, 열린회의의 특징은 참여한 사람은 누구든지 자유롭게 제안할 수 있다는 점이었다. 제안자의 말을 경청하고 방법을 찾는 솔직한 과정은 스콴 운영의 백미로 여겨졌다. 나와 김강도 그 회의를 통해 우리의 작품을 소개했고, 작업실을 할애받았으며, 전시회를 열 수 있었다.

어느 날 갑자기 알터나시옹의 공연 무대에 선 김강. 브라질

작가가 손으로 만든 옷을 빌려 입고 아시아 소수민족이 썼음직한 모자로 치장했다. 밴드는 즉석에서 구성했는데 전기기타는 30년 경력의 고참 스콰터(스콰을 일삼는 사람을 스콰터라 한다) 엘코가 맡았고, 드럼은 지나던 관객을 붙잡아(즉석 섭외) 앉혔다. 키보드와 베이스 기타는 마침 연습 중이던 재즈팀을 꼬셨다.

오~아~시~스~ 오~아~시~스~ 목마르다 꿀꺽꿀꺽꿀꺽~~. 옛날 중고등학교 때 날라리로 소문났던 김강은 들국화의 광팬이었다. 나중에는 들국화의 꼬마스텝 역할을 하며 따라다녔다는 걸 틈만 나면 자랑하곤 했다. 하지만 난 그에게 노래는 절대 권하지 않는다. 그는 지독한 음치다.

김강이 엉덩이를 실룩거리며 자작곡 '오아시스'를 고래고래 부르짖었다. 옆에서 기타를 마구 뜯거나 두드리던 엘코는 자꾸 재즈팀에 항의를 했다. 원래 김강과 상의했던 공연 콘셉트는 '아무렇게나 되는 대로 막 연주하는 것'이었는데, 재즈팀이 자꾸만 김강의 목소리에 맞춰 연주했기 때문이다. 결국 엘코는 재즈팀과 옥신각신하다가 무대를 뛰쳐나가버렸고, 드럼은 드럼대로 마구 두들겼다. 그러거나 말거나 김강의 노래는 계속됐다. 목마르다 꿀꺽꿀꺽꿀꺽~ 오~아~시~스~ 오~아~시~스~

이런 예술 스콰 알터나시옹은 2005년에 철거당했다. 알터나

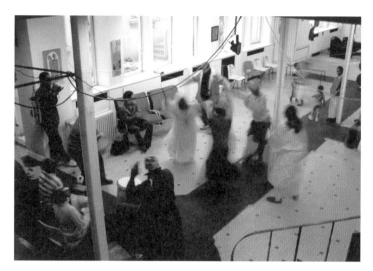

파리의 예술 스쾃 알터나시옹의 지역 파티

시옹에 있던 사람들은 파리시가 마련해준 합법 공간에 입주하거나 새로운 스쾃을 만들러 뿔뿔이 흩어졌다.

지구상에 사는 사람 7명 가운데 1명은 무단 거주자다. 그리고 스쾃은 세계에서 가장 오래된 토지 소유의 형태다. 만약 지구의 입장에서 본다면 '우리는 모두 훔친 땅을 받은 사람들'일 뿐이다.

유럽의 스콧을
투 어 하 다

　　　　　　2008년 덴마크 코펜하겐의 웅돔슈세트 Ungdomshuset, 독일 베를린의 코피와 리개어 거리Kopi and Rigaer Strasse, 오스트리아 빈의 EKH, 프랑스 디종의 레 타네리Les Tanneries 등 유럽 도처에 있는 스콧들이 해당 정부 당국에 의해 공격받고 있었다. 이에 항의해 국제 스콰터들은 '국제스콧 행동의날'을 제안했고, '문래동 랩39' 멤버들도 연대와 저항을 위해 프랑스로 날아갔다.('문래동 랩39'에 대한 이야기는 뒤에 자세히 나온다)

우리는 우리 앞에 어떤 모험이 펼쳐질지 상상하면서 드골 공항에 착륙했다. 공항 주차장에서 만난 장 미셸, 그는 미술 작가이자 베테랑 스콰터였다. 우리는 오랜 친구와 깊은 포옹을 나눈 뒤 그와 비슷한 경력을 지녔을 것 같은 낡은 카미옹(승합차)에 올랐다.

미셸의 카미옹은 페인트가 벗겨지는 바람에 빨갛게 드러난 녹슨 철판이 마치 표범 문양처럼 묘하게 보이는 외관 말고도, 내부가 운전석 라인 외에는 아예 의자가 없거나 있는 의자도 그냥 엎혀 있다는 점이 큰 특징이었다. 차가 출발하자 내부는 요동쳤고 우리는 엉덩방아를 찧어대며 내달렸다.

투어 초반에는 비교적 평온한 파리의 스콰들이 우리를 기다리고 있었다. 옛 자동차 정비공장을 작업실로 사용하고 있는 르 카로스Le Carrosse, 카페와 공연장을 중심으로 여러 개의 작업실이 모여 스콰 골목길을 이루고 있는 미로와트리Miroiterie, 옛 목재소를 스콰해 주인의 묵인 하에 5년째 미술 작업실로 쓰고 있는 우드스톡WoodStock, 파리시와의 협상 끝에 1991년부터 소액의 임대료를 내는 작업실로 전환된 라 포르지La Forge가 그들.

시 소유의 빈 가게를 스콰해 대안 공간으로 쓰고 있는 프리쉐 누 라 페Frichez Nous la Paix에서는 전시와 토론, 퍼포먼스가 열리고

있었다.

한편 프랑스 동부 디종 시로 갔을 때는 사정이 많이 달랐다. 스콰터들이 한 건물을 놓고 경찰과 대치하고 있었다. 이름 하여 토보강Toboggan이다. 시가 소유한 그 건물은 2007년 스콰 상태였으나 시의 사용 계획에 따라 자진 철수한 바 있다. 그러나 디종 시가 계속 건물을 방치함에 따라 국제스콰 행동의날에 맞춰 다시 스콰한 것이다.

당국과 스콰터 사이에 뺏고 뺏기는 공방이 거듭되는 그곳에서 우리는 검정 비닐과 컬러 테이프를 이용해 만든 즉석 현수막 'We are every where-squat Korea'를 들고 피켓 시위에 참여했다.

또 다른 전투적 스콰 레 타네리Les Tanneries도 우리를 반갑게 맞았다. 10~20대가 주축인 레 타네리는 대단히 조직적이고 역동적인 스콰이었다. 1998년부터 프랑스 사회운동의 진원지로서 이민자 운동, 성소수자 운동, 반세계화 운동을 벌여왔으며 최근에는 대학입학 지문날인 반대운동을 벌이기도 했다.

그들은 생존에 필요한 대부분의 것들을 주변에서 구했다. 구성원들이 충분히 먹고 마실 수 있는 음식 재료와 주방 도구, 공동 옷장의 옷, 멀티미디어실, 게스트룸, 잔뜩 쌓여 있는 자전거들,

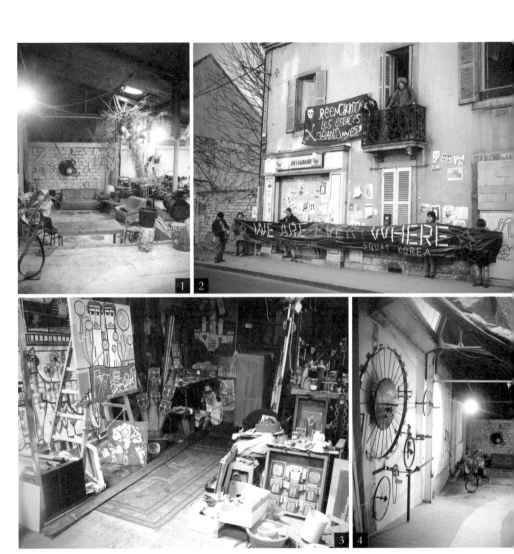

1,4. 옛 자동차 정비공장을 예술 작업실로 사용하고 있는 르 카로스
2. 전투적 스쾃 레 타네리 3. 옛 목재소를 미술 작업실로 쓰고 있는 우드스톡

작업장의 공구, 도서관, 회의실, 공연장 등 바깥에서 얻거나 주운 것들이 레 타네리에서는 쓸 만한 것들로 재생되고 있었다.

: 부평 콜트콜텍 기타 공장도 이들처럼? :

레 타네리를 뒤로하고 프랑스를 크게 시계 방향으로 돌아 도착한 믹스아트 미리스Mix' art Myrys. 프랑스 남서부 툴루즈에 있는 스콰트였다. 믹스아트 미리스의 책임자는 승리자만이 가질 수 있는 긍지가 가득한 표정으로 우리에게 이렇게 말했다.

"믹스아트 미리스는 1995년 옛 신발 공장 스콰트을 시작으로 2001년 도 청사를 스콰트했고, 2005년 당국과의 협상 끝에 시내에 있는 현재의 물류창고를 공동 작업실로 확보했다. 현재 미술가 50~60명이 작업 중이며, 월 1회 콘서트, 연 1회 오픈 스튜디오, 생활협동조합, 문화조합, 연대활동을 하고 있다."

유럽 스콰트들을 되새김질하다가 갑자기 2012년 스콰트한 부평

콜트콜텍 기타 공장(전 세계 기타 시장의 30%를 점유할 정도로 탄탄한 기업인 콜트콜텍은 2007년 경영 악화를 이유로 수많은 노동자들을 부당해고하고 공장을 해외로 이전해버렸다. 노동자들은 부당해고에 맞서 싸웠고, 예술가들은 폐허가 되어버린 공장을 스콰트해 작품 활동을 해나갔다)이 오버랩되는 건 왜일까? 그들이 부러워서일까? 열심히 싸우고 협상해서 스스로 자율 공간을 만들어가는 그들처럼 콜트콜텍 기타 공장도 그렇게 되면 좋겠다는 희망과, 주거와 노동, 예술 창작의 권리가 꽃피는 곳을 스스로 만들고 싶은 욕망, 아마 이런 것들이 마구 뒤섞인 감정이 아닐까?

1천5백 킬로미터가 넘는 대장정이 계속되는 동안 우리의 엉덩이는 점점 헐어갔지만 행진을 멈추자는 사람은 없었다. 농사짓는 펑크족들의 스콰트 '라 발레트'에 이르기 전까지는….

: 어느 폐광촌의 아름다운 변신 :

전투적 스콰트 레 타네리를 뒤로한 채, 장 미셸의 카미옹 안에서 엉덩방아를 찧으며 산길을 굽이굽

이 돌다가 겨우 도착한 어느 산골 마을. 여기는 프랑스 남부의 호비악 호세사둘르Robiac Rochessadoule에 있는 라 발레트La Valette다.

마을 진입로부터 온통 시커먼 석탄 가루가 깔려 있어 이곳이 예전에 탄광촌이었음을 말해주었다. 광산이 폐쇄된 후 사람들은 떠났지만 20년 전부터 스쾃터들이 들어오면서 라 발레트는 다시 태어났다.

주차장 겸 캠핑장에 들어서자 페드럼통으로 만든 대형 깡통 로봇과 높은 크레인에 매달린 공룡 뼈다귀 모빌 조각이 흔들거리며 우리를 반겼다. 산 중턱에 있는 마을까지 오르는 오솔길 곳곳에는 앙증맞고 예쁜 조각품들이 있어 걷는 맛에 보는 맛을 더해주었다.

마을에 이르니 이미 날은 어둑해지고 배가 무척 고팠던 우리는 곧바로 공동식당으로 직행했다. 카타콤베의 동굴처럼 생긴 식당에서는 오늘의 주방장이 대접하는 '프랑스식 엉터리 김밥'을 맛있게 잘 얻어먹었다. 멀리 한국에서 사람들이 온다고 누군가 김밥을 만들자고 제안했으리라.

모든 전기를 오로지 태양에너지로 해결하는 라 발레트의 밤

은 마치 중세의 수도원처럼 깜깜하고 고즈넉했다. 덕분에 간단한 환영파티가 끝난 뒤 숙소까지 가는 데 한참이나 걸렸다. 앞사람 허리춤을 잡고 더듬거리며 가야 했으므로…. 숙소에 가서는 2층 방까지 올라가는 데도 한참이나 걸렸다. 짐 풀고 더듬거리며 이부자리를 갖추는 데도 한참….

이른 아침, 맑고 깨끗한 공기를 마시며 마을을 산책했다. 마을 집들은 탄광촌 사람들이 버리고 간 폐가를 일일이 손으로 다시 고쳐 만든 돌집들이었다. 나름 에코 디자인도 넣어 돌 대신 빈 포도주병을 벽돌 삼아 지은 집도 있고, 하트 모양 유리창과 세탁기 뚜껑을 문으로 단 집 등 소박하지만 아름다웠다. 그렇게 만든 20여 채의 집에 40~50명이 살았다. 지금도 새로운 식구를 맞기 위해 계속 집을 짓고 있는 중이라고 했다.

산비탈에 자리한 이 마을은 공동식당을 중심으로 작은 공연장과 계곡물을 이용한 식수대, 마당, 놀이터가 이웃해 있고, 마을 위쪽에는 태양열 발전소가 있고 너른 바위에는 야외 식탁과 나무로 만든 정자가 있었다. 아래쪽으로는 공동 공구실과 야외 욕조를 기점으로 터가 점점 넓어지면서 여러 채의 집이 모여 골목길을 이루었다. 마을 외곽에는 농장과 야외 수영장도 보였다.

마구간과 양과 염소를 키우는 축사, 닭과 칠면조를 기르는 양계장도 있었다. 더 멀리에는 캠핑장 겸 야외 주차장이 너른 땅에 펼쳐져 있었고, 그 옆에는 탄광에서 퍼낸 흙이 쌓여 만들어진 커다란 둔덕이 있었다. 겨울철 눈이 오면 자연 눈썰매장이 된다고 했다.

산책길에서 만난 펑크족이 우리를 보고 해맑게 웃는다. 로마 병정 머리에다 온몸에 해골 문신을 한 펑크족. 하지만 흙 묻은 장화에 농기구를 들고 있었다. 이들이 아침 7시부터 일을 한다는 말을 듣고 스쿼터가 게으를 것이라는 고정관념이 단번에 무너졌다.

또 다른 종류의 주민도 만났다. 늑대 새끼를 키워 애완용으로 데리고 다니는 덩치 큰 펑크족. 자기 주인보다 더 덩치가 큰 개, 아니 늑대가 두 살이란다. 생긴 건 완전 늑댄데 하는 짓은 강아지 재롱이다. 개를 무서워하는 나는 아예 가까이 가볼 엄두가 안 나는데 이놈이 자꾸만 내게 다가온다. 엄마야!

또 다른 주민으로는 우아한 포즈로 아무 거리낌 없이 마을을 활보하는 공작과 고삐 풀린 당나귀 부부. 특히 처음 들어본 당나귀 울음소리는 굉장했다.

"뿌앙~ 뿌앙~ 흐엉~ 흐엉~ 뿌에에에엑~"

온 마을이 쩌렁쩌렁했다. 또 다른 골목집들을 구경하는데 이번에는 묘한 괴성이 고즈넉한 마을 공기를 찢었다.

"하악~ 하악~ 아~ 아아~"

가만 들어보니 연인이 사랑을 나누는 소리닷! 순간 우리는 얼굴을 붉히며 겸연쩍게 웃었다. 벌건 대낮에 저리도 떳떳하게⋯. 한국에서는 상상하기 어려운, 그런 부러운⋯.

무엇보다 매력적인 것은 화장실이었다. 식당에서 그리 멀지 않은 절벽 위에 화장실이 있었다. 지붕과 바닥만 있는 기둥에는 경찰서라고 적힌 문패가 달려 있었는데, 볼일을 보려고 자세를 잡고 앉으니 탁 트인 화장실 너머로 산의 능선과 계곡의 장관이 파노라마처럼 펼쳐진다. 계곡으로부터 흘러와 궁둥이를 간질이는 산들바람이 시원하다 못해 묘한 쾌감을 불러일으켰다. 똥을 누고 물과 톱밥으로 뒤처리를 하다 보니 이것은 화장실이 아니라 자연의 일부라는 느낌이 들었다.

라 발레트에서는 1년에 한 번 대형 콘서트가 열린다고 했다.

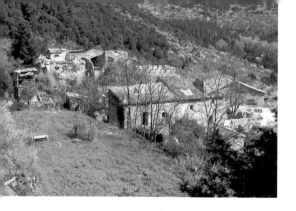

뮤지션 3백여 명과 관객 2천여 명이 한 덩어리가 되어 3박 4일 동안 열리는 광란의 축제라고 했다. 그들은 우리에게 한국 뮤지션들도 참가하면 좋겠다고 했다.

대형 콘서트 외에도 라 발레트에서는 작은 콘서트나 연극, 전시회가 자주 열린다. 하지만 마을 여성의 폐경을 기념하거나, 이

버림받은 옛 탄광촌이었지만 지금은 생태 · 예술 공동체로 다시 태어난 라 발레트.

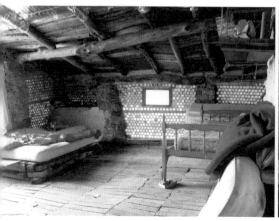

웃의 임종을 끝까지 지키고, 마을의 아이들을 함께 돌보는 등 소
소하고 아름다운 공동체적 삶을 나누는 것이 라 발레트의 진짜
모습일 것이다.

전기는 오로지 태양에너지로 해결하고, 공동식당은 작은 공연장이자 사랑방이 된다.
탁 트인 친환경 화장실 너머로는 산 능선과 계곡이 파노라마처럼 펼쳐진다.

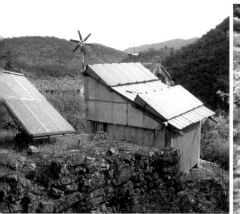

적게, 천천히, 행복하게
케 셀 베 르 그

베를린에서 동남쪽으로 10킬로미터
거리에 있는 케셀베르그는 뭔가 다르게 살아가려는 사람들이 다
르게 사는 삶을 실험하고 있는 곳이다.

케셀베르그는 50만 평쯤 되는데 대부분 숲이다. 2차 대전 당
시 나치의 군사기지였다가 동베를린 시절 비밀경찰서가 되었고,
동서 냉전이 끝나면서 생태운동가들과 예술가들이 숲속에 있는
몇 개의 건물과 숲을 무단 점거해 사용하면서 지금의 모습이 되
었다. 생태운동가들과 예술가들의 공동 스콰인 셈이다.

어마어마한 공간을 스콰해서 사용하고 있는 이들을 골치 아

프게 생각한 정부가 외부에 땅을 팔려고 내놓자 사회 운동가들과 예술가들이 자신들의 사재를 털었고, 시민은 모금을 했다. 그렇게 해서 현재의 케셀베르그가 되었다. 이로써 전쟁과 긴장을 준비하던 공간이 새로운 삶의 실험장으로 변하게 되었다.

나와 김강은 2003년에 이어 2005년 6월 두 번째 방문을 했다. 두 번째 방문 때는 좀 더 오랫동안 머물 수 있었기 때문에 그들의 삶을 좀 더 가까이서 지켜볼 수 있었고, 대화도 많이 나누었다.

생태·예술 공동체 마을을 지향하는 이 마을의 시설들은 창고형 목조건물 5, 6채와 입구 쪽에 있는 공동식당, 공동 드레스룸, 공동 작업소로 구성되어 있었다.

숲속에는 숲에 별다른 상처를 주지 않는 한도 내에서 마련된 거처들이 곳곳에 있었다. 이 숲속 독립채들은 북아메리카 인디언식, 몽고의 파오식, 낡고 작은 목조 캠핑카에서부터 등산용 텐트까지 종류도 다양했지만 그곳에 머무는 사람들은 더 다양했다. 40명 남짓 비교적 적은 인원이었는데도 독일 사람들을 비롯해 멀리 쿠바에서 온 사람들까지 다국적 공동체를 형성하고 있었다.

이 마을에 입주하기를 희망하는 사람은 먼저 한 달을 살아보

아야 한다. 이미 살고 있는 사람들에게는 희망자가 함께 살 만한 사람인지를 확인할 기회가 되고, 희망자 입장에서는 섣부른 판단을 피하기 위한 안전책인 셈이다. 이 규정은 무척 설득력 있는 방법 같다. 같이 살아본다는 것이 얼마나 구체적인 경험인가?

만약 살기로 결정하면 달마다 10유로씩(약 1만 4천 원) 회비를 낸다. 이 돈은 공동 운영비로 쓰인다. 그러나 이마저도 없으면 자신의 노동으로 대신해도 된다. 이쯤 되면 이곳 사람들이 어떻게 경제 활동을 하고 어떻게 먹고사는지가 궁금할 것이다.

출입구에서 가장 가까운 곳에 있는 야외 식당은 이 공동체의 성격을 잘 보여준다. 야외 식당은 이곳을 살아가는 데 있어 가장 중요한 장소로 언제든지, 누구든지 와서 음식을 먹을 수 있고, 알아서 요리하고 알아서 치우는 자율식당이자, 거주자들이 함께 모이는 사랑방이다.

요리는 숲의 간벌 작업에서 나온 자투리 나무로 해결하고, 전기는 풍력과 태양에너지를 이용해 만든 것으로 쓴다. 공동 옷장에 있는 옷은 누구나 가져가 입을 수 있고 가져다 놓을 수 있다. 특별히 규정이 없는 것이 이곳의 규정이다.

소박하지만 품위 있는 케셀베르그의 모습

케셀베르그 사람들은 다른 독일 사람들과는 비교할 수 없을 정도로 적게 먹는다. 대신 음식은 모두 유기농이다. 적게 먹는 대신 생태 친화적인 먹을거리를 먹는 것이다. 아직은 시내에서 유기농 생산물을 구입해서 먹고 있지만 직접 재배하는 채소들도 있다.

아이들을 키우는 사람들도 있다. 대여섯 살쯤 된 아이들이 때 국물 흐르는 얼굴을 한 채 흙바닥을 뒹굴며 공을 차고 던지고 뛰고 소리 지르며 뛰어노는 모습을 쉽게 볼 수 있다. 아예 옷을 홀라당 벗은 아이들도 있다. 그러거나 말거나 부모가 아이들을 바라보는 표정이 여유롭다. 마음껏 풀어놓고 키우는 그 모습이 부러웠다.

한편, 마을 사람들은 의식적으로 돈 쓰는 생활방식을 피하고 있다. 베를린 시내까지 일하러 나가는 사람들이 있긴 하지만 조금 일하고, 조금 번다. 덜 버는 만큼 자본으로부터 자유롭다는 사고방식이 깔려 있다.

적게 일하는 만큼 적게 벌고, 그 대신 돌려받을 수 있는 것이 시간이다. 마을 사람들은 자본에 빼앗겼다 되돌려받은 그 시간을 활용해 자신이 좋아하고, 하고 싶은 일들을 한다.

산책을 하거나, 겨울 땔감을 준비하기도 하고, 생활에 필요한 무언가를 손으로 직접 만들기도 한다. 더러는 자연 약재를 연구하는 따위의 전문적인 일에 도전하기도 한다. 여름이면 아예 강가에서 온종일 수영을 즐기기도 한다.

자칫 무료하다고 느껴질 수 있는 숲속 생활에서 이들은 천천히 움직이고, 천천히 생각하며, 조용히 살아간다.

마을 사람들은 대부분 대단한 예술적 능력을 가지고 있기도 한데, 그것은 쓰레기를 재활용하는 것에서도 발견된다. 베를린 시에서 나오는 각종 쓰레기는 이곳의 건축 보조 재료로 쓰이거나 장식품, 아이들 장난감으로 다양하게 재활용된다.

몇몇 예술가들은 야외정원 조각과 설치작품 재료로 쓰레기를 이용하고, 작은 유리조각 같은 것들도 훌륭한 장식 공예품으로 둔갑하기도 한다. 게다가 폐비닐로 옷을 만드는 작가도 있으니 누가 예술가이고 비예술가인지 구분하기가 애매해지고 만다. 물론 그것은 순전히 한국의 기준에서 볼 때 그런 것일 뿐이고, 이 마을에서 예술과 비예술을 논한다는 것은 그야말로 무의미할 뿐이다.

Part 3 문래동 철공소 거리와 예술의 만남

문 래 동
철 공 소 거 리 와
예 술 가 들 의 만 남

숱한 물건들이 쑥쑥 생산되는 도시에서 예술을 낳는 공장이 있다. 이곳 직원들은 자발적으로 모여 작품을 생산해내는 예술가들이다. '예술 공장'의 영어 이름쯤 되는 '아트팩토리'는 예술가들의 창작촌을 말한다. 전혀 예술적이지 않은 영등포 문래동 철공소 단지에 둥지를 튼 예술가들의 사정은 제각각 다르지만, 예술가들이 몰려들고부터 결과적으로 그곳은 새로운 감성과 생명력으로 되살아났다. 이름 하여 문래예술공단이 된 것이다.

주 5일제 근무가 시행되면서 여가 시간이 많이 늘어났다. 긴긴 주말을 어떻게 보낼까 고민되지만 마땅히 갈 만한 곳이 떠오르지 않는 사람이라면 무작정 예술가의 창작실을 찾아가보자.

용기를 내어 작가의 작업실 문을 두드렸는데도 별다른 기척이 없다면, 그래도 물러서지 말고 안으로 들어가보자. 낯선 공간을 두리번거리며 작가를 찾다가 바닥에 깔린 오브제라도 밟게 되

면 흠칫 놀랄 수도 있다. 그러나 안심해도 된다. 아직 작품에 부착된 오브제는 아니니까.

　작가의 창작실 방문은 평소와는 다른 특별한 체험을 주는 곳이다. 작가가 제작 중인 미완성 작품들과 그 작품을 위해 사용되는 잡다한 재료들을 구경할 수도 있고, 유심히 관찰하다 보면 엉뚱한 상상에 절로 입가에 미소가 흐를 수도 있다. 그러다보면 바쁜 일에 쫓겨 피곤해진 몸도, 꽉 조여 무장된 넥타이도 느슨하게 풀어 헤치는 자신을 발견하게 될 것이다. 이런 창작실들을 한곳에 모아놓은 것이 바로 문래동 아트팩토리, 곧 문래예술공단이다.

　뒤돌아볼 겨를도 없이 고속성장을 하기 바빴던 대한민국은 도시 건설에서도 속도가 우선일 수밖에 없었다. 그러다보니 얼마 지나지 않아 수명을 다하거나 용도 폐기된 건물들이 곳곳에 늘어나기 시작했다. 서울 영등포 문래동 철공소 단지도 그런 곳 가운데 하나였다.

　1960년대 이래 대한민국 철강재 판매 1번지로서 우리나라 제조업과 건축업을 떠받쳐온 서울 영등포구 문래동 철공소 거리. 100년의 산업 역사를 자랑하는, 서울의 대표적인 금속 공업지역이다.

그런데 2000년대 들어 산업구조가 바뀌면서 값싼 중국산 철 강재가 수입되자 맥을 못 추기 시작했고, 뜨거운 불꽃과 깡깡이 치는 쇳소리들이 내는 철의 오케스트라 합주도 잦아들게 되었다. 그러자 문래동 철공소 거리 곳곳에는 빈 공간들이 늘어나기 시작했고, 빠르게 도시의 흉물이 되어 갔다.

하지만 떠나는 사람들만 있을 뿐 아무도 들어가 살기를 꺼려하는 그곳에 유일하게 관심을 보인 사람들이 있었으니 예술가들이었다. 이들은 홍대와 대학로를 중심으로 활동하던 사람들이었다.

원래 홍대와 대학로 주변은 임대료가 싸 가난한 예술가들의 작업실이 많던 곳이다. 그런데 이들 지역에 유흥 상권이 확대되면서 임대료가 치솟자 월세를 감당하기 어려운 예술가들이 더 싼 공간을 찾아 여기저기를 떠돌기 시작했는데, 그러다가 발견한 곳이 문래동 철공소 단지였다. 다리(양화대교) 하나만 건너면 곧바로 홍대와 닿을 정도로 여러 가지 입지가 좋은 데 비해 쇠락한 철공소 단지다 보니 임대료는 무척 싸 가난한 예술가들에게는 안성맞춤이었다.

몇몇 작가들이 이곳에 둥지를 틀었던 문래동 초기만 해도 개

인 작업에만 몰두하는 작가들이 대부분이었을 뿐 이렇다 할 집단적인 대외 활동은 없었다. 그러다가 2008년 봄, 문래동에 자리 잡고 있던 '경계없는예술센터(거리극 전문집단)'가 거리 예술행사를 벌이고, 온앤오프 무용단(실험적 현대무용가 커플)이 '물레아트페스티벌(문래동 철공소 거리에서 벌인 예술축제)'을 벌이면서 외부 사람들에게 조금씩 알려지게 되었다. 동시에 싸고 빈 공간이 많다는 입소문이 나면서 점점 더 많은 예술가들이 문래동으로 몰려들었다.

예술가들이 몰려들자 예술 관련 종사자들도 몰려들었다. 이들은 예술가들의 작업실 근처에서 카페나 전시장, 대안공간(제도 밖에서 대안 문화를 추구하는 다용도 공간) 등을 운영하기 시작했다. 그러다보니 건물 1층의 철공소를 제외한 2,3층에는 빈 공간이 드물 정도로 많은 창작실들이 들어서게 되었고, 그 결과 지금 문래동에는 100여 곳의 창작실을 비롯해 소공연장과 연습실, 전시 공간이 모이게 되었고, 활동하는 예술가들의 숫자도 200~300명에 이르고 있다.

문래동에서 활동하는 예술가들의 전문 분야는 회화, 조각, 디자인, 일러스트, 사진 같은 시각예술뿐만 아니라 무용, 마임, 거

리연극, 상황극, 퍼포먼스, 국악, 굿, 풍물, 미술 비평, 도시사회
학, 문화 활동 등 무척 다양하다.

　문래동 철공소 단지는 예술가들로 하여금 기존의 미술관이나
정규 공연장이 아닌 삶의 현장, 생산의 현장으로 무대를 바꾸게
하는 계기를 만들어주었고, 예술 현장이 달라지자 예술가들은 새
로운 실험을 하게 되었다. 그러자 낯설지만 박진감 넘치는 '철공
소 예술'을 좋아하는 방문객들도 늘어났다.

　현재 문래동은 새벽부터 저녁까지는 철공소가 일을 하고, 오
후부터 밤늦게까지는 예술가들이 일하는 재미있는 마을이다. 그
리하여 사람들은 문래동을 두고 철공소 장인의 에너지와 예술 창
조의 정신이 공존하는 '문래예술공단'이라 부르기 시작했다.

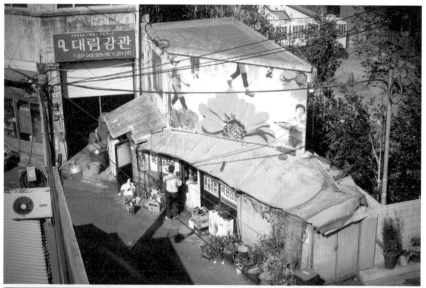

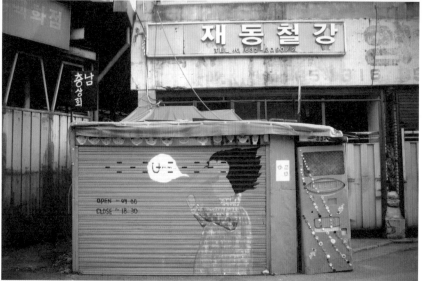

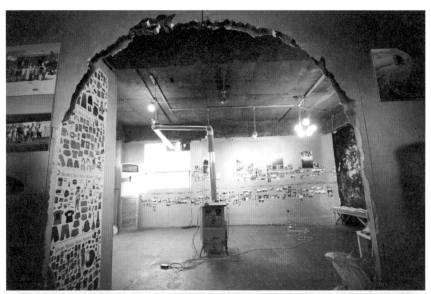

문래동 철공소 거리에 가난한 예술가들이 모여들면서 거리에는 벽화가,
건물에는 작업실이, 옥상에서는 신나는 공연이 펼쳐졌다.

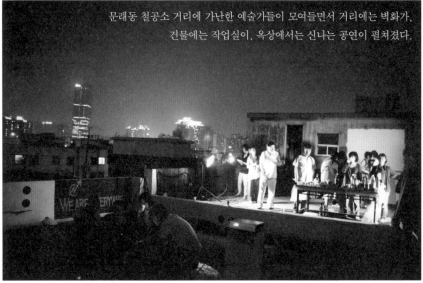

철공소 거리
예술의 거리

예술가들이 모여들기 시작한 문래동은 스스로 커뮤니티를 형성해 지역사회에 기능하기 시작했다. 지역주민들을 위해 크고 작은 예술 행사를 열었으며, 공공미술 프로젝트를 통해 주변 풍경을 점차 예술적으로 바꿔나갔다. 그리고 지역 어린이들을 위한 다양한 문화·예술 교육 프로그램을 만들어 진행했는데, '문화예술교육 괴나리봇짐'과 '예술학교강사', 'ALF영어연극'이 문래동 예술가들이 지역아동센터나 초등학교 어린이들과 함께 하는 문화·예술 교육 프로그램들이다.

예술가들이 문래동에서 활동하는 시간이 길어지자 지역주민들이나 철공소 장인들과

도 자연스럽게 어울리게 되었다. 서로 다른 주체들의 만남은 새로운 프로그램을 만들어냈다. 예술가와 지역주민들이 함께하는 옥상 텃밭, 주말 예술장터(작가들의 프리마켓), 마을 축제 같은 것이 그런 것들이다.

지금도 이따금 갑자기 나타난 한 무리의 어린이들이 철공소 단지의 거리며 옥상을 헤집고 다닌다. 숨은 예술작품 찾기나 현장학습을 위해 문래동을 방문한 인근 초등학교 학생들이다. 예전에는 도무지 상상하기 어려웠던 일들이 조용하지만 유쾌하게 현실화되고 있는 곳이 바로 문래동이다.

예술가들과 철공소 장인들의 소통은 더 많은 가능성을 보여주었다. 예술가들이 철공소 사람들과 형님, 아우 하면서 파전에 막걸리와 소주를 들이키더니 등산 모임도 만들고 함께 전시 작품도 준비하는 사이로 발전했다. 철공소 골목을 배경으로 공동 전시회도 열고, 요리 파티도 자주 열렸다.

문래동 작가들의 전시 작품 속에서 문래동 철공소 장인들의 눈부신 기술력이 빛을 발하기도 한다. 쇠를 구부리고 깎고 다듬는 데는 20~30년 경력을 자랑하는 철공소 '형님'들의 솜씨가 으뜸이기 마련! 그래서 문래동표 작품은 달라지고 있으며 특별해

질 수 있게 되었다.

그런데 속을 들여다보니 철공소 장인들도 이미 예술가가 되어가고 있었다. 시각예술이 물질을 다루고 시각적 효과에 관심을 가지는 만큼 장인도 쇠를 만지고 다듬으면서 많은 구상을 하고 있었던 것이다. 특히 예술가들과 같이 하는 작업은 철공소 장인들에게 새로운 영감을 불어넣고 있었다.

놀랍게도 문래동 장인들의 예술가와의 친분은 1980년대부터 시작됐다고 한다. 1980년대, 문래동이 한창 잘나가던 철공소 단지였을 때 낯선 사람들이 자주 다녀갔다. 주로 서울대나 홍대 교수들이거나 전업 조각가들이었는데, 자신들이 따낸 금속 조형물

문래창작촌의 안경진 작가가 기획한 '가족과 함께 만드는 미니로봇 만들기' 작품들

제작을 문래동 장인들에게 하청을 주었던 것이다.

그들은 조각을 위한 설계 도면을 들고 와서는 철공소 단지 골목골목을 누비며 자신들의 작품을 잘 만들어줄 장인을 찾아 헤맸다. 그러한 발걸음은 지금도 여전한데, 20개 가까이 되는 철공소가 환경 조형물을 다루고 있다. 환경 조형물을 만드는 장인들은 그들이 하는 일의 장점을 이렇게 설명한다.

"현찰이 빨리 돌아요. 그리고 다른 일에 비해 단가도 높구요."

: 철공소와 예술의 만남 :

이른 새벽 5시, 부웅~ 부르릉~ 웅웅 털털털털 삐익삐익 삐익삐익…. 10톤, 25톤 대형 트럭들이 철재들을 잔뜩 싣고 문래동 골목에 줄지어 들어서면 문래예술공단의 아침은 시작된다.

7시가 되면 철재 상가들이 쇠로 된 문을 건다. 철문에는 언뜻언뜻 벽화도 보인다. 철공소 노동자들이 부지런히 손을 놀리며 호이스트(크레인의 일종)를 이용해 철재들을 가게 안에 차곡차곡

쌓기 시작하면 시끌벅적 철공소의 하루 일과가 시작된다.

치이익 철컥, 치이익 철컥, 지잉지잉 끼이익 끼이익 웅웅 철커덩 철커덩 깡! 깡! 깡! 끌끌끌끌 끌끌끌끌….

쇠를 자르고, 쇠를 갈고, 구부리고 광내고 두드리는 소리가 문래동 골목골목을 가득 메운다. 작은 트럭들이 철재 상가 사이를 누비며 부지런히 철재를 실어 근처 가내철공소로 배달해주면 철공소에서는 그걸로 나사도 만들고 각종 부품도 만든다. 이처럼 영등포 문래동은 옛날부터 깡깡이 두드리는 소리로 유명한 철동네였다.

11시가 넘어가면 철공소 단지에는 짧은 휴식이 찾아온다. 잠시 소강상태가 되는 것이다. 철공소 앞 의자에 앉아 신문을 보는 아저씨, 철재 대문에 기대어 잠시 꼬박꼬박 조는 아저씨, 작은 선풍기 하나 옆에 끼고 바둑 두는 아저씨들도 보인다.

1층의 철공소 아저씨들에게, 또 2층과 3층에 세 들어 사는 예술가들에게 맛좋은 점심을 배달하는 함바집 아주머니들의 발걸음이 바빠질 때면 어느새 배가 고파지고 점심시간이 찾아온 것이다. 아무래도 점심시간의 백미는 함바집에 직접 가서 먹는 것일 게다.

함바집 문을 빼꼼 열면 탁자에 옹기종기 둘러앉은 아저씨들과 예술가들이 보인다. 특별한 메뉴는 없지만 맛있는 '오늘의 메뉴'와 고봉으로 담아주는 밥과 반찬은 무제한 리필이다. 여기에다 막걸리 한 잔 곁들이지 않으면 철동네 점심이 아니겠지. 주거니 받거니 한 잔들 하고 불콰해진 얼굴에 미소를 띠며 다시 일터로, 작업실로 돌아간다.

문래예술공단은 문래동 1가에서 4가에 이르는 약 9만 평의 넓이에 6백 개 이상의 철재 상회와 작은 금속 가공업체들이 빽빽하게 들어차 있다. 그 사이사이에 함바집이라 부르는 식당과 구멍가게, 예술가들의 작업실이 자생적인 서식지처럼 퍼져 있다.

작업실 종류도 다양한데, 미술 작업실을 비롯해 소공연장, 공연 연습실, 전시 공간, 연구소, 사회적 기업 사무실, 목공소, 카페 등이 들어서 있다. 대부분 1층에는 철공소, 2층에는 회화 작업실, 3층에는 연극 연습실, 그리고 지하에는 무용 공연장 뭐 이런 식이다.

하지만 예술가들의 작업실이나 전시장과 공연장은 겉으로 잘 드러나 있지 않다. 그러므로 소문만 믿고 무작정 찾아왔다는 예술가를 만나지 못할 수도 있다. 그러면 "에이! 도대체 어디에 있

다는 거야?"하고 역정만 내지 말고 주변의 일하던 노동자에게 예술 작업실이 어딘지 물어보자. 일하던 노동자는 턱으로 건물을 가리키며 이렇게 말할 것이다.

"저리로 가 봐요. 지금 사람이 있을라나 모르겠네."

그 노동자가 가리킨 건물의 2층이나 3층을 방문해보라. 혹시 열려 있는 공간이 있으면 똑똑 노크한 뒤 들어가보라. 아마 별세계가 펼쳐질 것이다.

문 래 예 술 공 단
투 어

　　　본격적으로 문래예술공단 안으로 들어가보
자. 지하철 2호선 문래역 7번 출구로 나온 다음, 그 길로 부지런
히 150미터쯤 걸어가다 보면 '문래창작촌'이란 푯말이 보인다.
바로 그곳이 출발 지점이다. 작은 골목을 산책하는 기분으로 걷
다 보면 자연스럽게 투어는 시작된다. 두 팔이 닿을 정도로 좁은
골목이지만 호기심에 찬 눈으로 걷다 보면 아기자기하고 예쁜 벽
화들을 여럿 감상할 수 있다.

　　　골목 입구에는 자그마한 카페 겸 갤러리 '솜씨'가 있다. 문을

열고 들어가면 카페 지킴이 겸 큐레이터가 반길 것이다. 커피 한 잔 마시면서 문래동 작가의 작품들을 감상할 수 있는데, 혹시 운 좋게 작가가 나와 있으면 이야기도 나눌 수 있어 더욱 좋다.

'솜씨'를 나와 골목을 따라 들어가면 '금요심야식당'이라는 작은 푯말이 붙은 가게를 만나게 된다. 식당이라기보다는 문화 사랑방에 가까운 아담하고 예쁜 공간이다. 다만 평소에는 작업실로 사용되니 심야식당만의 특별한 주말 메뉴를 즐기려면 금요일에 가는 것이 좋다. 정말 기대 이상의 메뉴가 당신을 기다릴 것이다.

바로 옆집은 목공소다. 편한 마음으로 쑥 들어서보자. 인상 좋은 나무수레 씨가 반갑게 맞이할 것이다. 1주일에 3일씩 하는 목공 워크숍에는 10여 명의 동네 주민들이 참여해 자신들이 사용할 책상이며 의자를 만든다. 길고 넓적한 나무를 가지고 대패질이며 톱질에 바쁜 동네 사람들을 볼 수 있을 것이다. 여러 종류의 나무들도 만져보고 냄새도 맡아보고 목공 장비들도 구경해보자.

목공소 맞은편은 디자이너 K씨가 사는 작업실이다. 그리 넓지 않은 작업실 한가운데는 고양이 문양의 나무 가구가 보인다. 작가는 이것을 '캣타워'라고 소개한다. 고양이 놀이터와 휴식 공간을 섞어놓은 모양인데, 미끄럼틀과 푹신한 고양이 방석이 눈에 띈다.

K씨는 대학에서 산업디자인을 전공했는데, 문래동에 고양이가 많다는 점에서 아이디어를 얻어 캣타워를 디자인하고 있다고 한다. 벽에는 고양이를 다양하게 그린 아이디어 스케치도 보인다.

캣타워 작업실을 나와 쓰레기장이 꽃밭으로 변한 틈새 화단을 지나면 철 조형물 제작을 전문으로 하는 거산산업이 나온다. 조각가나 디자이너가 이 가게의 단골손님들이다. 사장님이 최근 어느 단골 작가가 새 간판을 위한 디자인을 공짜로 선물해줬다며 자랑한다.

거산산업을 지나 친절한 덕진 씨가 운영하는 철공소에 들러보자. 선반 기계를 돌리던 덕진 씨, 사람이 다가가면 잠시 일손을 멈출 것이다. 공장 구경해도 되냐고 물어보면 언제나 흔쾌히 승낙! 공장에 들어가 여러 종류의 공구와 기계를 돌아보고 설명도 들어보자. 가까이서 보는 선반 기계는 생각보다 흥미롭게 생겼을 것이다.

문래동 58번지 일대 철공소들 사이사이에는 카페와 식당, 디자이너와 목수, 치킨 호프집과 갤러리, 동네신문 제작소 '안테나'와 대안공간 '이포' 등이 옹기종기 이웃사촌으로 모여 있다. 그리고 도로변에는 겨우 2평 정도밖에 안 되는 작은 구멍가게 '왕벌

슈퍼'가 있다. 철공소 사장님들이나 작가들이 쇠 깎다가, 작업하다가 목이 칼칼해지면 들르는 곳이다. 멸치에 소주 한 잔이나 막걸리 한 통 따다 보면 이런저런 세상 이야기꽃이 피어난다.

철동네 사람들의 또 다른 아지트로 54번지의 신흥상회를 빠트릴 수 없다. 20년 넘게 운영하고 있는, 철동네에서 유서 깊은 이 가게는 언제나 동네 사람들로 북적인다. 과자, 음료수, 담배를 파는 이 가게의 손가락 김밥은 인기가 많아 점심때쯤 동이 난다. 손가락 김밥에 라면 한 그릇 곁들이면 아주 좋다. 오후 늦게 새참 먹을 시간이 되면 몇몇 아저씨들이 어김없이 몰려와 막걸리 한 잔에 김치, 참치캔을 놓고 세상사를 나눈다.

막걸리 한 잔 하고 철재상가 거리로 들어서보자. '영동스텐레스'가 보일 것이다. 그 건물 2층에 '예술과도시사회연구소'가 있다. 그리고 3층의 이름 모를 예술가의 작업실을 지나 옥상으로 올라가면 도시텃밭이 나온다.

오늘은 인근 아파트 주민 최영감 님이 교장으로 있는 '문래도시텃밭학교' 사람들이 모이는 날이다. 벌써 열댓 명의 주민과 예술가들이 모여 왁자지껄하다. 그동안 키운 부추와 고추로 전을 부치고, 직접 재배한 허브로 남미의 전통술 모히토를 만들어 마

셔보고 있는 중이다. 옆 돗자리에서 숙제를 마무리하던 초등학교 아이들도 부추전 먹는 데 가세한다.

도시텃밭을 산책하듯이 거닐다 내려가면 지하에 있는 대안 공간 '문'을 지나게 되고, 다시 거리로 나서면 철판을 잘라 파는 철재가게와 사진 작업실, 각종 파이프 가게와 전통 퓨전 국악 연습실 등 다양한 철공소들과 예술가들의 작업실을 만날 수 있다. 그러다보면 어느새 문래동 철공소 단지 깊숙이 들어와 있을 것이다.

이때 고개를 살짝 돌려보면 철제 대문에 그림이 그려져 있는 새한철강이 보인다. 그리고 한쪽 옆에 2층으로 오르는 계단이 보인다. 계단을 따라 올라가면 젊은 회화 그룹의 공동 작업실이 나오는데, 2백 호, 3백 호 같은 굉장히 큰 그림들을 벽에 세워놓고 작업에 몰두 중인 작가들을 볼 수 있을 것이다. 이 팀의 멤버들은 별도로 그라피티 팀을 운영하기도 한다.

이제 옥상 차례다. 불타는 만국기를 들고 거리를 거니는 퍼포먼스 사진을 보면서 옥상으로 나가면 헉! 하는 소리가 저절로 나온다. 발아래 문래동 철공소 일대가 보이고, 그 너머에 새로 생긴 신축 빌딩과 아파트 단지가 스카이라인을 장식하고 있기 때문이

다. 선 채로 360도 돌아보면 서울이라는 도시 속의 낯선 섬에 서 있다는 느낌을 받게 될 것이다. 옥상 곳곳에도 벽화와 그라피티 그림, 여러 조각품들이 있어 좋은 감상거리가 될 것이다.

: 문래예술공단의 커뮤니티들 :

2007년부터는 더 많은 예술가들이 문래동으로 모여들면서 자연스럽게 문래예술공단 월례 반상회도 하게 되었다. 모일 때는 각자 먹을 음식과 술을 준비해왔다.

모이면 반가운 마음에 서로 수다를 떨게 되는데, 예전에는 작업실이 어디 있었고, 월세는 얼마였는지, 월동 준비는 했는지, 화장실은 잘 되어 있는지 같은 생활이야기부터, 누가 누구랑 연애 중이라는 시시콜콜한 이야기까지 다양하다. 물론 전시나 공연 소식 같은 유익한 정보를 서로 나누기도 한다.

문래동 철공소 사장님들과 예술가들은 서로를 좀 더 알게 되면서 마을 축제나 오픈 스튜디오(개인 작업실들을 시민에게 개방하는 작업실 축제) 같은 행사도 함께 준비하는 정도로 관계가 발전했다.

문래동 사람들은 빈 공간이 생기면 아는 예술가들에게 정보를 주기도 하고, 전시나 공연 소식을 물어다주거나 자료를 모으는 일을 함께 하기도 한다. 최근에는 '문래동네', '예마네 소식지' 같은 마을 소식지가 만들어지기도 했다. 그리고 국내외 예술가들이 문래동을 통해 문화 교류를 하기도 한다.

공공미술 벽화 활동도 활발하게 진행 중이다. 벽화는 철공소 노동자들과 미술가들의 소통의 도구이기도 하고, 미술가들과 지역 어린이와 주민들과의 대화 방식이기도 하다. 벽화 내용은 철공소 단지의 노동을 소재로 하거나 상상력을 자극하는 내용들이다. 벽화 작품들은 문래동 작가들이 그린 것도 있고, 동네 아이들이 직접 그린 것도 더러 있다.

한때는 미술대학 학생들이 문래동을 새로운 공부 공간으로 삼아 벽화 수업을 진행하기도 했다. 귀하게 자랐음직한 여학생들이 지저분한 계단과 화장실, 쓰레기로 가득 찬 옥상을 땀을 뻘뻘 흘리며 청소한 뒤 벽화를 그렸다. 그런 모습이 기특해 보였는지 철공소 아저씨들이 음료수도 사주고 자장면도 시켜 주면서 칭찬하기도 했다.

문래예술공단 사람들은 주말의 독립영화제 같은 행사를 통해

작가와 철공소 노동자, 지역주민들이 서로 만나 즐겨 교감을 나누고, 아예 함께 힘을 합쳐 옥상 텃밭을 가꾸거나, 공동 전시회를 열기도 한다. 이 말고도 공용 공간을 함께 운영해보기도 하고, 물물장터를 운영하기도 한다.

: 예술가의 작업실은 도시의 오아시스 :

철공소와 예술이 함께 살아온 지 10년…. 아직 어떻게 함께 살아야 할지 서로 잘 모르기도 하고 서툴기도 하지만 함께 살아가기 위한 다양한 실험을 해보고 있는 중이다. 사람들은 묻는다.

"왜 문래동에서 작업하세요?"
"예술가들이 문래동에 많이 들어오게 된 이유는 무엇이죠?"

문래동에 와 봤지만 도무지 모르겠다는 궁금증과 이렇게 낡은 공장 지대에서 무슨 작업을 하겠다고 예술가들이 들어왔을까, 하는 호기심이 묻어 있는 질문들이다.

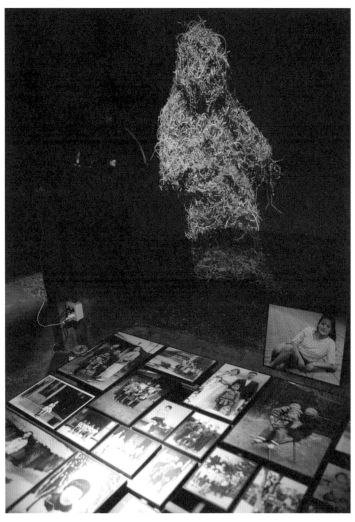

문래동 예술공단 '이포'의 전시 풍경

이런 질문에는 임대료가 저렴하니까, 교통이 편하니까, 예술가들이 많이 있어 교류하기 좋으니까, 철공소 아저씨들의 장인적 노동이 예술 창작에 자극을 주니까 등 여러 가지 대답이 있을 수 있다.

하지만 문래예술공단이 주는 매력은 무언가 색다른 장소, 색다른 사람들이 어울려 함께 일하고 함께 살아가는 예술마을이라는 점이다. 신축 건물처럼 완벽하게 깨끗하지 않아 자유로운 헐거움을 주는 곳, 부족한 것이 많아 내 경험을 보탤 수도 있겠다는 느낌이 드는 곳, 성전 같은 그래서 신발에 묻은 흙을 털고 들어가야만 할 것 같은 갤러리에서 만나는 예술이 아니기에 작품에 말 걸기 쉽고, 예술가들에게 좀 더 친절하게 다가갈 수 있는 곳, 시간이 다른 속도로 흘러가는 곳, 이질적인 것들이 한데 어우러져 묘한 조화를 이루는 곳, 이런 곳이 바로 문래예술공단이다.

도시의 창작촌은 일상에 찌든 시민들의 숨통을 트여주는 사막의 오아시스와 같은 공간이다. 누구나 자유로워지고 누구나 좀 더 헐거워져서 사람과의 관계가 회복될 수 있는 가능성의 장소다. 하여, 누구나 예술가가 되고, 누구나 노동자가 되며, 누구나 문화를 통해 다중적 정체성을 누리며 즐거워질 수 있는 마을이 바로 문래예술공단이다.

랩39는 문래동에서도 가장 기억할 만한 장소다. 정식 이름은 '프로젝트 스페이스 랩39'인데, 2007년 6월 오픈해 2013년 5월 말에 문을 닫았으니 6년 동안 운영한 셈이다. 랩39는 실험실을 뜻하는 '랩'과 공간이 있는 주소를 딴 '39'가 합쳐져 그대로 이름이 된 곳이다. 그러니까 '문래동 39번지에 있는 실험실'이란 뜻이다.

지금은 역사의 뒤안길로 사라진 랩39는 문래동 3가 철재 상가 단지 깊숙한 곳에 있는 철공소 3층에 있었다. 랩39가 문래동에 둥지를 틀게 된 동기는 문래동만이 가지는 공간성 때문이었다.

랩39를 이루는 멤버들이 과거 스콰을 표방한 오아시스 프로젝트 사람들이었으니 랩39가 문래동에 자리 잡게 된 것은 자연스러운 일이라 할 수 있다. 그러므로 랩39를 말하기 위해서는 2004년부터 3년 동안 활동했던 '오아시스 프로젝트'에 대해 먼저 이야기할 필요가 있다.

오아시스 프로젝트에 대한 기억은, 언론의 표현을 빌자면 '일단의 젊은 예술가들이 비리투성이 예술인회관을 점거해 바로잡고자 했던 퍼포먼스'로 이해하는 사람들이 많다. 영 틀린 말은 아니지만 본질은 아니다. 오아시스 프로젝트는 자본주의 사회에서 공간의 소유와 사용으로 비롯되는 권력의 관계를 탐구하고 질문하는 데 그 본질이 있었다. 그렇기 때문에 공간의 소유와 사용을 둘러싼 수많은 관계들에 주목했고, 그것에 '개입'해 '변화'를 끌어내고자 했다.

그 구체적인 실천으로서 2004년에 예술인회관 스콰을, 2005년에는 예총 소유의 동숭동 김밥집 스콰을 벌였다. 그 뒤 이어진 문화부 앞마당 1인 시위나 홍대 앞 예술 포장마차 오아시스의 운영도 거리와 광장을 시민에게 돌려주고자 하는 의도에서 시도된 프로젝트들이었다.

: 랩39로 이어진 오아시스 프로젝트 :

오아시스 프로젝트를 정리하고 뿔뿔이 흩어져 잠시 휴식을 취하던 그때, 문래동에 먼저 터를 잡은 '온앤오프무용단'이 문래동의 빈 공간을 소개해주었다. 거의 버려지다시피 한 공간이라 임대료가 무척 쌌다.

새로운 스콧을 구상 중이던 오아시스 프로젝트 멤버들은 철공소와 예술의 만남이라는 문래동이 가진 묘한 매력에 이끌려 랩39란 이름으로 문래동 39번지에 자리를 잡았다. 그리고 10여 년 동안 쌓인 1센티미터쯤 되는 먼지층을 치우면서 문래동에 대한 고민을 하기 시작했다.

문래동에 대한 스터디를 진행하면서 '예술과도시사회연구소'란 공부방을 만들어 연구를 본격화했다. 그 과정에서 2008년 문래창작촌의 가치에 관한 정책토론회를 열었고, 지속적으로 문래동의 과거-현재-미래에 대해 논의하는 자리를 만들어갔다.

랩39가 문래동에서 6년 동안 활동하면서 연구 자료집을 비롯해 펴낸 책자만 해도 13권이 된다. 최근에는 『나의 아름다운 철공소-예술과 도시가 만나는 문래동 이야기』라는 대중서를 내기도 했다.

문래동에 대해 고민하는 동안, 우리는 문래동을 연구하는 또 다른 연구자들과 교류했고 그들의 석 · 박사 논문 작성을 위해 다양한 조언을 아끼지 않았다. 물론 우리의 연구 자료를 아무런 조건 없이 제공해주기도 했다.

: 랩39의 다양한 실험들 :

랩39는 뭘 하는 곳이었을까? 또는 뭘 하는 집단이었을까? 한마디로 설명하는 것이 쉽지 않다. 이것저것 하는 일이 다양했기 때문이다. 더군다나 위치도 철공소 단지 내에 깊숙이 박혀 있어 랩39를 찾아온 사람들을 어리둥절하게 만들었다. 그렇다면 활발하게 활동하던 그때, 그 시절의 랩39로 한번 되돌아가보자. 1차 목적지는 랩39가 3층에 둥지를 틀고 있던 새한철강 건물이다.

새한철강이란 간판이 붙어 있는 건물을 발견하고 나면 도대체 이런 건물에 예술 공간이란 것이 있기나 한지 궁금하기만 할 뿐이다. 그러다보니 선뜻 안으로 들어갈 마음이 내키지 않을지도

모른다. 그래도 용기를 내어 건물 계단을 오르다 보면 정말 건물이 거칠다는 생각을 하게 된다. 계단 곳곳에는 수십 년 묵은 먼지가 쩔어 있고, 계단 난간은 너무 낡아 금방이라도 떨어질 듯 덜렁거린다.

계단 참의 작은 화장실 문은 굳게 잠겨 있거나 기능이 마비되어 있다. 덜렁거리는 조명등들도 정상은 아니다. 그러다보니 여느 건물보다 3층 오르는 계단 길이 한없이 길게 느껴진다. 그런데도 이곳이 예술 공간임을 느낄 수 있는 것은 손으로 쓴 아주 작은 간판과 이런저런 부착물들이 있기 때문이다. 그리고 마침내 3층에 이르러 랩39라 적힌 철문을 보고 나면 제대로 도착했음에 안도하게 된다.

안으로 들어가면 가장 먼저 손님을 맞는 것은 뜬금없는 키친인데, 이름 하여 '자율부엌'이다. 말 그대로 누구나 와서, 먹고 싶은 것 해먹는 부엌! 더 안으로 들어가면 황금색 벽(벽 색깔은 간혹 바뀐다)으로 칠해놓은 공간이 보인다. 그리고 정면 상단에는 '혁명은 술상으로부터!'라는 구호가 붙어 있고, 약간의 의자와 테이블, 주물로 만들었음 직한 갈탄 난로가 있는데 실제로는 통나무 장작을 땐다.

벽을 삥 돌려가며 장작이 쟁여져 있고, 한쪽 벽에는 수학 공

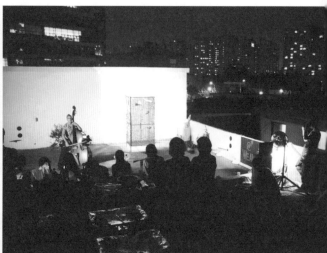
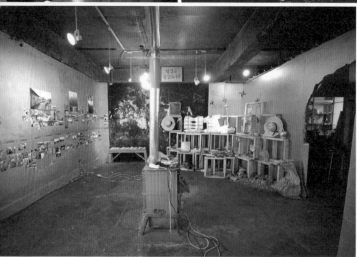

문래동 철공소 예술단지에 자리한 랩39 모습. 다양한 분야의 예술가들이 이곳에
모여 공동 취사와 카페, 작업과 술판, 세미나와 공연 등을 펼쳤다.

식 같기도 한 분필 낙서가 있고, 몇몇 그림과 사진 작품들이 붙어 있다. 공간의 제일 안쪽 작은방에는 한 명이 겨우 앉을 수 있도록 마련된 자리가 있는데 작은 테이블에는 얄궂은 물건들이 잡다하게 놓여 있고, 여러 층으로 된 선반에도 층층이 무언가들이 진열되어 있다. 자세히 보면 무슨 작업실 같기도 하다.

그리고 옥상 곳곳에서는 시간을 두고 계속되어 온 예술작품들을 볼 수 있다. 벽화도 보이고 조각과 설치 조형물도 보인다. 그런데 시내 번화가의 큰 건물 앞을 장식하고 있는 조형물과는 어쩐지 달라 보인다. 장소와 맥락이 다르기 때문이다.

랩39는 3층과 계단, 옥상 공간을 모두 사용하고 있다. 옥상에서는 조형물 제작과 파티와 전시, 공연과 영화 상영이 벌어지고, 3층 공간에서는 공동 취사와 카페, 작업과 술판, 세미나와 전시, 공연과 영화 상영이 벌어지고, 계단 공간은 작업과 전시가 벌어지는 곳이다. 그래서 방문자들은 어떤 때는 식당인 줄 알고 오고, 어떤 때는 토론회장으로 알고 오고, 또 어떤 때는 전시나 공연과 영상을 보러 온다. 아마 사람들은 제각각 방문 목적에 맞추어 랩39의 공간을 달리 이해할 것이다.

랩39에 와본 사람들 가운데는 철공소 단지 안에 이런 공간이

있다는 것 자체를 무척 신기해하거나 재미있어 하지만 와서 직접
보고도 뭐하는 곳인지 아리송해하는 사람들도 많다. 그러다보니
가끔 카메라를 들고 문래창작촌과 철공소 단지를 탐험하는 사람
들이 랩39 안으로 고개를 쑥 들이밀고 물어본다.

"여기 뭐하는 데예요?"

그러면 랩39 사람들은 이렇게 대답한다.

"아, 여기요? 커피 팔아요. 밥도 팔고, 뭐 전시도 하고, 영화
상영도 해요. 가끔은 토론회도 열려요."

랩39에 대해 뭔가 좀 아는 사람들은 대안공간 또는 복합문화
공간이라 하기도 하고, 좀 정치적인 것을 염두에 둔 사람들은 '소
굴'이라고 말하기도 한다. 그렇다면 이곳은… '복합문화 소굴'
쯤이 되려나?

그 무엇도 아닌,
그 무엇도 될 수 있는

2007년 6월에 둥지를 튼 후 다양한 활동을 벌여온 랩39의 공식 소개 문구는 다음과 같았다.

랩39는 현대도시에서 '다른 방식의 삶과 예술'을 질문하고 실천하는 예술인, 인문·사회과학 연구자, 문화 활동가 등 다양한 사람들이 자율적으로 운영하는 프로젝트 스페이스로서 영등포구 문래창작촌에 있다. 전시, 프로젝트, 레지던시, 워크샵, 콘서트, 월례 포럼을 진행하는 삶과 예술의 실험실이며 국제 네트워크의 플랫폼이다.

지금은 공용 공간도 생겼고 문래예술공장이나 다른 전시 공간들도 문을 열었지만, 문래동 초기 시절 이타적인 공간은 랩39가 거의 유일했다. 이처럼 개별 작업실 위주의 문래동에서 랩39는 열린 공간 역할을 했다.

문래동이 점차 이름이 알려지면서 랩39도 사람들의 입에 오르내렸는데, 랩39에서는 시각예술가와 공연예술가뿐 아니라 다

양한 지식인들까지 머리를 맞대고 새로운 실험을 감행함으로써 문래동이란 곳이 단지 작업실들만 모여 있는 곳이 아닌, 그 이상의 무엇이 있는 곳이라는 것을 대외적으로 알리는 데 기여하고자 했다.

랩39는 외국의 진보적이고 저항적인 예술가와 지식인들이 한국에 오면 꼭 거쳐 가는 국제 플랫폼 역할도 했다. 중국, 일본, 대만, 미국, 프랑스, 영국, 에스토니아, 독일을 비롯해 세계 각지에서 온 예술가와 지식인들은 랩39의 레지던스(일시적으로 거주하며 창작하는 곳)에 머무르며 창작 활동을 진행했고, 함께 연구하고 발표했다. 이러한 교류는 지금도 계속 이어지고 있다.

랩39는 각종 토론회나 포럼, 강연을 여는 담론의 장이기도 했다. 윤수종(사회학자, 전남대 교수이며 소수자 연구자), 조지 카치아피카스(『신좌파의 상상력-세계적 차원에서 본 1968』 저자, 미국 웬트워스대 교수이며 사회정치학자)의 강연이 열리기도 했고, 스쾃 대학이 열렸고, 『가난뱅이의 역습』으로 유명해진 일본의 발랄한 활동가 마츠모토 하지메가 방문해 영화를 상영하고 참석자들과 이야기를 나누기도 했다.

랩39는 종종 자신의 공간 전체를 대상으로 프로젝트를 벌이

기도 했다. 2009년 한 해 동안 줄곧 진행된 옥상미술관 프로젝트는 새로운 작품들을 랩39 옥상에 더했고, 공정무역 커피하우스는 랩39라는 공간의 성격을 더 확장시켜 주었다. 커피하우스가 바리스타의 사정으로 문을 닫게 된 이후 그 공간은 다시 자율부엌으로 변신했다.

랩39의 옥상은 가끔 공연장으로 변신하기도 했다. 관객들은 문래동의 야경에 흠뻑 젖어들며 콘서트에 열광하곤 했는데, 그럴 때면 삼겹살과 맥주가 빠지지 않고 흥을 돋워주곤 했다. 콘서트에는 철공소 아저씨들과 동네 주민들이 참여해 문래동 예술가들과 주민들 사이가 가까워지는 계기가 되기도 했다.

랩39에 대해 어떤 사람들은 지저분하고 불편한 공간으로 생각한 반면, 어떤 사람들은 날것 그대로의 힘이 시퍼렇게 살아 있는 삶과 예술의 실험실이라고 좋아했다.

랩39는 전시장도 공연장도, 작업실도, 그 무엇도 아니었다. 하지만 생각과 시각을 바꾸면 그 무엇이든 되는 곳이었다. 그래서 늘 불안정한 공간이었지만 늘 변화와 활기가 넘치는 공간이기도 했다.

: 철공소 아저씨들과

　예술가들이 만나는 반상회 :

　　　　　　　　　문래동 예술가들이 한 달에 한 번
씩 모이는 문래예술공단 반상회는 예술가들의 유입이 점점 많아
지고 예술 활동이 외적으로 가시화되면서 구체화되었다. 조직에
대한 거부감이 강한 예술가들의 입장을 고려했을 때 한 달에 한
번 모여 잡담하고 동네 이야기를 나누는 반상회는 무척 성공적이
었다.

　문래예술공단 반상회에는 반장도 없고, 총무도, 회비도 없었
다. 그저 작업실을 돌아가며 모임을 가졌고, 모임에 올 때 각자
먹을 술과 음식을 가져오면 그걸로 충분했다.

　다른 한편, 랩39는 나라 안팎의 비정부기구와 민간 연구소,
저항적인 주체들과 전 지구적 범주에서 관계를 맺고자 했다. 그
러한 연대를 위한 노력은 랩39가 사라진 지금도 이어지고 있다.

　아시아와 유럽의 저항적인 지식인과 예술인들이 한국을 찾아
오면 랩39를 찾아와 머물다 갔다. 또 그들이 랩39를 자기네 나라
로 부르기도 하고, 웹 상으로 정보를 서로 나누면서 함께 실천할
만한 것들을 찾기도 했다.

현재 문래동에는 철공소 종사자, 주민, 예술가, 연구자, 함바 식당, 구멍가게, 카페, 공방, 노조, 교회, 외국 이주민 등이 어울려 산다. 랩39는 이 다양한 사람들이 모여 마을을 이루고 오랫동안 함께 잘 살아갈 수 있기를 바란다. 그리고 문래동만의 특징을 가질 수 있기를 바란다.

문래동은 깡깡이 쇳소리로 시끄럽고 지저분한 대신 사람들에게 자유로운 헐거움을 준다. 또 시설도 형편없고 낡고 부족한 것이 많기 때문에 서로의 경험과 지혜를 보태려는 마음도 생긴다. 여기에다 생활과 노동 행위가 무척 밀착되어 있기 때문에 아주 급진적인 노동예술이 꽃필 가능성도 크고, 서로 이질적인 것들이 묘하게 잘 섞일 수도 있어 재미도 있다.

랩39는 이러한 꿈 때문에 문래예술공단이 자본주의의 논리를 넘어선 자율적 예술공동체가 되기를 희망한 것이다. 그 속에서는 누구나 노동자가 되고, 누구나 예술가가 되며, 누구나 자기 인생을 다시 시작해볼 수 있는 기회가 널려 있다. 그것도 직접 통치, 직접 민주주의 방식으로 말이다. 그래서 랩39는 사회운동이자 예술 작업으로서 문래동 프로젝트를 실천했던 것이다.

랩39는 문래동을 사랑했다. 그러나 한편 언제든지 접고 떠날 준비가 되어 있었다. 그래서 6년 동안 문래동이라는 공간을 거점

으로 삼아 해볼 수 있는 거의 모든 것을 실험해보고 난 뒤 더 이상 유지할 필요가 없다고 느꼈을 때 주저 없이 문을 닫았다. 궁극적으로 공간은 덧없는 것임을 알고 있었기 때문이다. 그렇게 랩 39는 대기 속으로 사라졌다.

당 인 리
예술발전소를
꿈 꾸 며

어느 사회든 자유로운 공간은 필요하다. 찌든 일상의 피곤을 달래주고, 넥타이도 느슨하게 풀어 헤칠 수 있는 곳, 약간은 엉뚱한 상상이 더 즐거운 창의력으로 발휘될 수 있는 도심의 숨통 같은 공간이 필요하다. 시민들이 언제든지 예술가들을 만나고, 그들과 대화를 나누며, 그들의 작품을 감상하고 이해하며, 나아가 창작의 과정에 작은 보탬이라도 될 수 있다면 이것만큼 즐거운 문화 향유가 어디 있을까?

예술가들은 단지 완성된 작품을 전시하고 공연하는 형태로만 시민들을 만나는 것

이 아니라 창작 과정 중에 시민들과 만나 의견을 나누고, 아직 전시되지 않은 작품을 편안하게 보여줄 수 있는 곳이 있다면 시민은 시민대로, 예술가들은 예술가들대로 더욱 풍요로운 삶을 살게 될 것이다.

이러한 이유로 서양에서는 이미 20년도 더 전에 스쾃이라는 이름으로 도시의 빈 공간을 예술 공간으로 활용해 창작과 소통의 공간으로 사용하고 있다.

프랑스 파리의 경우, 2002년 5월 '빨레 드 도쿄'라는 현대예술 사이트를 만들면서 스쾃의 색채와 미술관의 취향을 적절히 섞어 현대예술을 사랑하는 많은 사람들의 명소가 되게 했다.

빨레 드 도쿄는 원래 미술품 수장고였다. 그런데 그 수장고가 라데팡스 지역으로 옮겨가면서 비게 되자 공간을 어떻게 활용할지 공모를 했고, 기획자 니꼴라 브리오와 제롬 상스의 기획안이 통과되면서 현재의 모습을 지니게 되었다.

프랑스의 대표적인 현대미술관인 퐁피두 센터가 다 담아내지 못하는, 예술가들의 현재 진행형 작품들이나(빨래 드 도쿄에서는 전시 준비 중인 작품들도 볼 수 있다), 실험적이며 파격적인 전시들을 빨레 드 도쿄에서는 쉽게 만날 수 있다. 그리하여 발레 드 도쿄는 프랑스 현대미술의 새로운 흐름을 만들게 되었다.

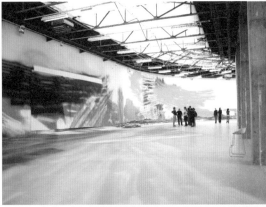
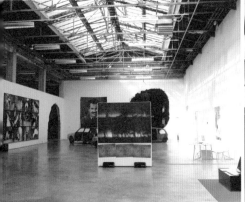

프랑스 파리의 빨레 드 도쿄 : 원래 미술품 수장고였던
이곳에서는 전통적인 미술관이 담아내지 못하는 최신 작
품들이나, 실험적이며 파격적인 전시들을 만날 수 있다.

: 예술가에게 작업실을, 시민에게 문화를 :

2004년 '예술가에게 작업실을, 시민에게 문화를'이란 구호로 오아시스 프로젝트를 시작했을 때 많은 예술가들이 모였는데 그 까닭은 무엇일까? 아마도 서로 다른 장르의 예술가들을 만나고 교류하고 에너지를 주고받고 싶어 했기 때문일 것이다. 그리하여 예술의 사회적 힘을 확인해보고 싶고, 그것을 통해 시민들과 장벽 없는 소통을 하고 싶은 열망이 있었기 때문일 것이다.

지금 '홍대 앞'이라 부르는 곳, 그러니까 당인리발전소 근방은 1980년대 중반부터 1990년대 중반까지만 해도 그야말로 예술가들의 운집소였다. 가난한 예술가들의 호주머니 사정에 알맞은 작업 공간이 많았고, 홍대가 가까워 미술 재료를 구입하기 쉬웠기 때문이다. 게다가 시장통 주변에는 싼 술집 거리도 많았다.

그러다보니 미술대 학생들, 작가, 도시 주변인 등 다양한 종류의 인간들이 저녁이면 살랑살랑 이야기 동무를 찾아 시장통 고갈비, 파전집으로 모여들었다. 두 평도 채 안 되는 다락방에 열 명도 더 기어 올라가서는 "이모, 여기 고갈비에 소주!"를 외쳤다. 기름 솥에 바삭 튀긴 고등어를 안주 삼아 술 한 잔 불콰하게

들어가면 시대를 들었다 놨다 하는 온갖 예술 담론이 터졌으니, 예술과 사회에 대해 장광설을 늘어놓는 구라발도 애교로 봐주던 시대였다. 물론 더러는 기존 예술계에 침을 뱉기도 했고, 더러는 기존 예술계에 편입되기 위해 부단히 노력하기도 했다.

2000년대에 들어서자 홍대는 조금씩 달라지기 시작했다. 언더밴드들 중심으로 한 클럽 문화가 만들어지면서 홍대 근처는 이상하고 야릇한, 약간은 엉뚱한 생각을 가진 사람들이 몰려들기 시작했다. 그리고 그것이 하나의 문화 현상이 되면서 장사가 되기 시작했다. 건물 주인들은 허름했던 집을 싹 밀어버리고 새 건물을 지어댔고, 동시에 임대료를 왕창 올렸다. 돈이 돈을 불렀고, 돈이 있으면 누구나 행세하는 동네가 되어버린 것이다. 이러한 상황에서 가난한 예술가들은 치솟는 임대료를 감당할 수 없어 뿔뿔이 흩어지거나 더 변두리로 밀려나야만 했다.

그렇게 홍대 주변은 급격하게 변신을 시도했는데, 어렵사리 미대에 들어가고서도 졸업 후에는 어디로 가야 할지 막막한 청춘들이 모여 신세 한탄도 하고, 엉뚱한 발상도 나누고, 날이 새도록 주거니 받거니 술잔을 기울이며 작당 모의를 하고 있을 때에도 당인리 화력발전소 굴뚝에서는 연기가 나고 있었다.

: 당인리발전소를 예술가들에게 :

　　　　　　　　　　홍대 거리를 걷다가 문득 한강
쪽을 보면 흰 연기를 내뿜는 줄무늬 굴뚝을 볼 수 있다. 언제부
턴가 작가들은 이 발전소를 거대한 현대 설치예술 작품이라 부
르기 시작했다. 그리고 작가들은 이제는 수명을 다해가고 있는
당인리발전소와 즐거운 대화를 다시 시작하고 싶어 한다. 멀리
서 지켜보기만 하던 당인리발전소가 아니라, 그 공간에 들어가
자율적인 공동체를 만들어 실험적인 예술문화발전소로 만들고
싶은 것이다.

　예술가들이 쉽게 들락거릴 수 있는 놀이터, 작업실이 없어 고
민했던 작가들에게는 작업실이 되고, 자신의 작품을 선보일 장소
를 찾지 못했던 예술가에게는 전시장이 되고, 비싼 연습실 임대
료를 감당하지 못했던 음악가에게는 마음 놓고 연습할 수 있는
연습장이 되고, 아직 적절한 무대를 잡지 못한 가수에게는 데뷔
무대를 만들어주고, 공연장을 잡지 못한 연극인들에게는 연극 공
연장이 되는 공간.
　또한 주민들은 장보러 가다가도 살짝 들러 화가의 작업실에
서 커피 한 잔 마시며 이야기를 나눌 수 있는 곳, 음악 공연과 미

술 전시가 함께 열려도 어색하지 않은 곳, 할머니들이 젊은 음악가들의 연주에 흥겹게 춤을 출 수 있는 곳, 굳이 미대를 가지 않더라도 당인리 예술문화발전소의 문턱이 닳도록 들락거린 사람이라면 누구나 화가가 될 수 있는 시민 아틀리에가 있는 곳, 마음속에 꿈은 품었으나 현실의 벽 앞에 꿈을 접어야 했던 샐러리맨들이 넥타이를 느슨하게 풀고 당인리 예술가들과 마음껏 문화 활동을 펼칠 수 있는 곳.

지역의 갤러리 관장들이나 공연 기획자들은 언제든지 들러서 작가를 섭외할 수 있는 곳, 미술품 구매자들도 흥미롭게 들러 새로운 작품을 구입할 수 있는 곳, 외국 기획자들도 수시로 들러 한국 현대예술의 역동성과 가능성을 확인하고 우리 예술가들을 섭외할 수 있는 곳. 당인리발전소가 그런 곳이 되기를 나는 희망한다.

그런데 최근 정부는 당인리발전소를 지하화하고, 지상에는 공원과 문화 시설을 만들겠다고 발표했다. 신문 기사에는 어떻게 만들겠다는 계획이 담긴 조감도까지 실려 있었다.

사람들은 도시 한가운데 멋진 공원이 생긴다고 하니 기분 좋을지 모르지만 그 기사를 보는 내 심정은 왠지 씁쓸했다. 그동안 예술의 세계에 행정이 끼어들었을 때 어떻게 변질되고 망가지는

지를 너무 많이 봐 왔기 때문이다.

그렇지만 나는 희망의 끈을 놓지 않을 것이다. 당인리 화력발전소가 한국 현대예술의 발전소로 다시 우리 앞에 등장하게 되기를 간절히 바라는 그 희망을⋯.